A FIELD GUIDE
TO COLOR

A FIELD GUIDE TO COLOR

A Watercolor Workbook

莉莎·索羅門Lisa Solomon◎著　駱香潔◎譯

這本書獻給菲菲（Fifi），
我可愛的紫色、綠色小雀鳥。
你每天都給我好多靈感，
讓我從不同的角度看見這世界。
我愛你，謝謝你。

xo 媽媽

親愛的讀者，你好！

歡迎你翻開這本書，走進色彩的世界！我想藉由這本書，邀你一起拿出顏料玩耍，練一練水彩（或是其他水性顏料）的繪畫功力。在接下來的書頁中，你會看到很多空白、提示跟形狀，請直接在書頁上作畫。你可以一邊看書，一邊跟著範例動筆。不過，有件事得先警告你。雖然我們已在能力範圍內使用最好的紙張印刷這本書，但水彩一定會導致書頁扭曲變形，變得皺巴巴。水用得愈多，就愈可能發生這種情況。（我個人認為這本書最後破破爛爛會很酷，但我還是得提醒你一下。）如果你想保留書的原貌，可以另外用水彩紙來做書中的練習。

倘若你已經準備好把這本書變成你的創意日記，那咱們就開始吧！

本書目錄

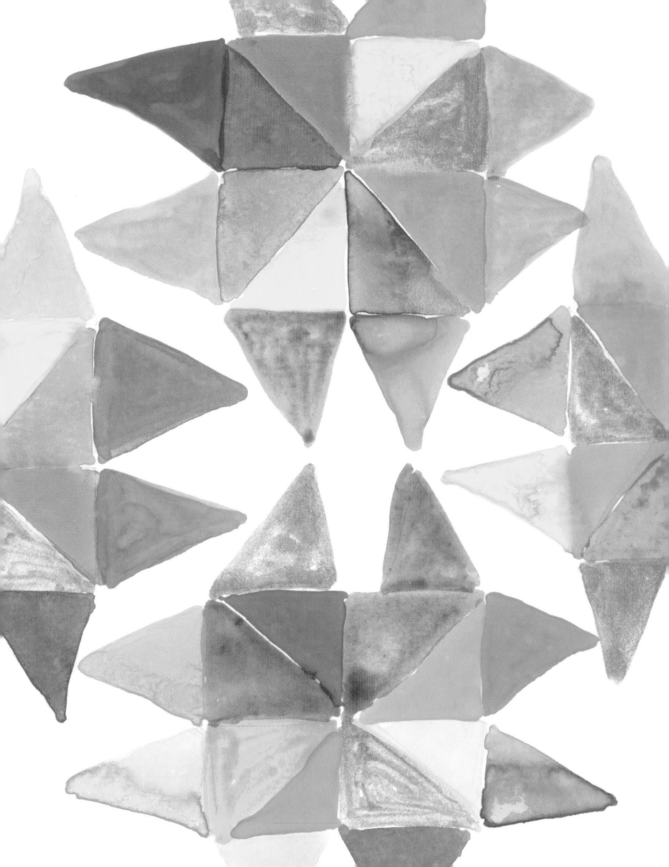

前言

　　我一直為色彩深深著迷。我可以為了尋找絕對「正確」的淺藍色（baby blue），花好幾個小時翻閱彩通公司（Pantone）[1]的色彩指南。光是看到唇膏、馬克筆或顏料，我就覺得心花怒放：我浸淫在色彩的名字裡，研究它們的排列方式，觀察怎樣的順序或雜亂無序能突顯它們的絢爛美麗。（別笑我。我承認我重排過貨架上混亂的商品，讓它們看起來更賞心悅目。）色彩帶給我豐富的感受，激發我思考，使我屏氣凝神。我上大學的時候選擇主修藝術，當時我以為自己對色彩與色彩的作用頗有天分，直到我動手作畫（而且畫得很差）之後，才知道自己對色彩的作用、來源和運用方式幾乎一無所知。正因如此，我浪費了大量顏料。

放手揮灑，大膽犯錯

　　我花了幾十年研究色彩，閱讀過無數色彩理論書籍（書末的〈參考資料〉也收錄了其中幾本），現在是藝術家兼美術老師。我用多種媒材與方法做過色彩實驗。想要了解色彩，就必須讓自己沉浸在色彩的世界裡。我運用色彩的方式，來自長時間的實驗以及無數次的犯錯。這本書，是我長年實驗成果的精華版。

　　書中的練習能幫助你透過既有趣又好玩的實驗，對色彩理論具備基本認識。跟著這本書練習的時候，一定要願意做看起來大錯特錯的嘗試。也就是說，如果實驗結果不如預期，也不要責怪自己。我的觀念是：只要有

1　譯註：彩通公司位於美國，是以開發和研究色彩而聞名全球的權威機構。（Source: Wikipedia）

學到東西，就算實驗失敗也完全值得。過程當然不容易，但練習的時候請努力記住這一點。

色彩冥想讓你在藝術方面更加成長

．．．

　　練習的目的是引導讀者認識色彩理論，而穿插在練習之間的色彩冥想，則是要讀者停下來玩一玩色彩遊戲。這些「遊戲時間」，跟較為傳統且困難的練習相輔相成。過去幾年，我對冥想愈來愈感興趣。一開始，我找不到舒服的方式進行冥想。「網路」和其他媒體上的那些「身心靈」資訊多到令我無所適從。但後來我慢慢找到能讓自己舒服冥想的方法，例如調節呼吸，感受氣息從鼻腔進入身體，深入腹部，然後再從鼻子呼出；把握機會冥想，就算只有一分鐘，或是開車時塞在車陣裡也可以做（但切記不要閉眼）；允許思緒自在漫遊，學會認可並放下腦海中揮之不去的念頭。我很快就發現，冥想時的那種身心感受與幸福感，跟我在工作室裡全神貫注時的感覺一模一樣。當我感到停滯不前或缺乏動力，或是沒有時間用「正常」的方式冥想，畫畫通常都能使我豁然開朗。我會覺得踏實、有重心，準備好投入工作。塵世喧囂與雜音都消失了。我希望冥想也能為你帶來幫助。

　　我開始做色彩冥想之後，發現這是工作前很好的暖身方式。這種具有某種規律或重複性的固定動作，對我在藝術方面的成長大有幫助。那麼，色彩冥想到底是什麼？色彩冥想是小幅的水彩畫，重複畫出相同的形狀或記號，只在顏色上做調整。維持相同的形狀能幫我把注意力放在色彩變化上。我盡量用自己平常不愛用的顏色。我在一種顏色的旁邊塗上另一種顏色，然後細心觀察。我嘗試不同的飽和度，多加一點水或少加一點水，加入一滴不同的顏色，看看會有什麼變化。這樣的練習為我帶來不可思議的成就感與靈感。老實說，色彩冥想不斷使我對色彩有新的發現與驚喜。

書中練習沒有標準答案，樂在其中最重要！

跟著這本書進行色彩冥想時，一定要事先做好準備。拿出你想用的顏料。如果會用到調色盤，就把顏料按順序擠在調色盤上。把水杯、紙巾、畫筆等用具，放在方便好拿的地方。你或許可以多準備一張紙，用來測試顏色、薄塗（wash）、運筆或飽和度。若你打算調很多顏色，可以準備一塊乾淨的調色盤。如果你是繪畫新手，那麼每一次練習都試試不同的配置。例如這次顏料放在左邊，下次換成右邊，下下次換到畫紙上方。水杯的位置也可以換換看。你很快就會找到最適合自己的模式或習慣。

書裡的每一個色彩冥想都保留了空白的繪畫空間，但你當然可以多畫幾張，利用這個機會了解各種畫紙。你可以用相同的顏色做色彩冥想，只改變顏色的順序，或是不改變順序也行。可以探索各式各樣的色彩，也可以只用少數幾種顏色。重點是，沒有標準答案。你的冥想沒必要看起來跟我的一樣。事實上，不一樣更好。

話雖如此，如果你膽子不是很大，也真的很喜歡我畫的色彩冥想，要照抄我的也完全沒問題。（跟著我說一次：「沒有標準答案。」牢記這句話。）讓自己全神貫注。除了你正在畫的圖案與色彩，什麼都不要想。一邊畫，一邊專注呼吸。讓直覺帶領你。最重要的是，要樂在其中！

我希望你做完書裡的練習和冥想之後，無論你選擇怎樣的創作媒材，都會更喜愛、更了解色彩。

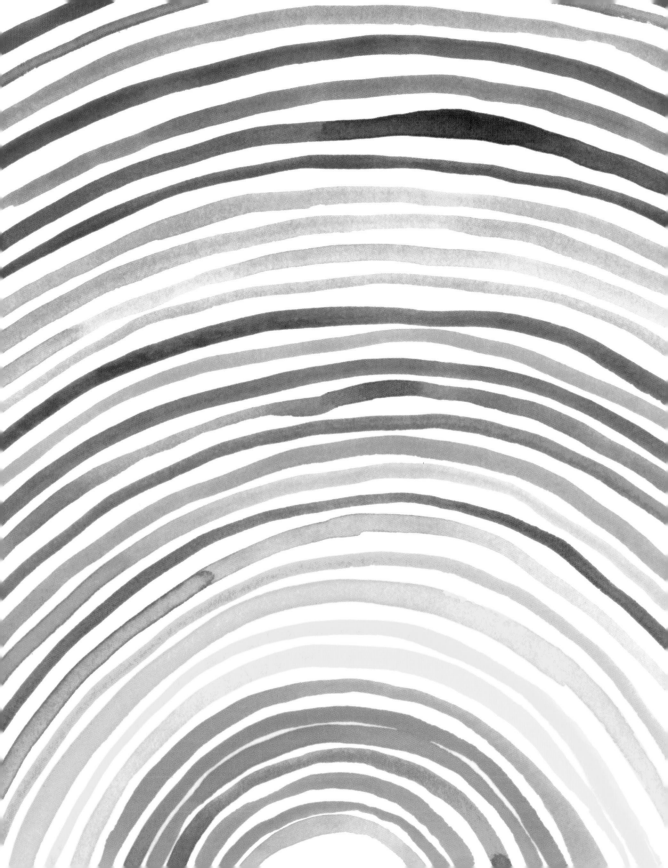

顏色是什麼？

想要了解顏色，可以先了解人類如何感知顏色。本質上，顏色只存在我們的大腦裡。我們看到的顏色因人而異，而且顏色不是固定不變的，影響因素包括時刻、光源種類（人工光源或日光、直接或間接照明）、周圍的顏色等等，你懂的。

舉個例子好了，請想像桌上有一顆青蘋果。為什麼它在我們眼中是綠色的？這是因為有光。光線反射到我們的眼睛裡。青蘋果本身並不是綠色的。它吸收了其他波長的可見光，只把綠色波長的光反射出來，被我們的眼睛看到。白色物體反射所有波長的光，黑色物體吸收所有波長的光。

仔細想想就會發現，顏色不是絕對的。如果我對一群人說「紅色」，我幾乎可以肯定，每個人的腦海中浮現的紅色都不一樣。如果我說的是「可口可樂罐的紅色」，而你也看過可口可樂罐，那我們腦海中的紅色可能會接近一些。除了時刻與光源種類之外，眼睛與大腦運作的方式以及社會文化，也會影響我們看到的顏色。每個人對顏色的感知都不一樣，各文化的人對顏色的聯想也不盡相同。舉例來說，中國女性穿紅色服裝出席婚禮，穿白色服裝出席喪禮。美國女性則是穿白色服裝出席婚禮，穿黑色服裝出席喪禮。粉紅色屬於女孩，藍色屬於男孩，這是誰規定的呢？近年來，文化又是如何對抗以性別定義顏色的社會成規？

顏色也能引發本能式的反應。你有沒有問過一群人裡，有多少人喜歡紫色？請試試看。答案會滿有意思的。問完之後，再細分為喜歡哪一種紫色？皇家紫（royal purple）、薰衣草紫（lavender）、帶洋紅色（magenta）的紫、帶藍色的紫……無論出於何種原因，紫色很容易引發強烈的情緒反應。

理解人類處理顏色的各種生理機制也很有意思。例如「後像」（afterimage）就是一個有趣的概念。簡單說明一下後像：死盯著亮綠色背景裡的一

個亮紅色方塊二十到三十秒，然後立刻把視線移到一面白牆或一張白紙上，你就會看到顏色相反的畫面，也就是紅色背景裡有個綠色方塊。

還有一種作用叫「同時對比」（simultaneous contrast），用來描述兩種不同的顏色如何互相影響。我們會在練習十五（頁125）稍微說明「同時對比」作用，但你也可以自己另外深入探索。

除此之外，「視覺混合」（optical mixing）也是眼睛處理顏色的方式之一。它指的是眼睛會把不同的小區塊或類似的顏色，融合成一個完整的畫面或詮釋。（印象派畫作與鑲嵌畫都是很好的例子。）

歡迎進入美麗而奇幻的色彩世界！以上僅略加介紹人類理解與討論色彩的方式，希望對接下來的色彩探索有點幫助。

色彩詞彙

我們先認識色彩理論中會用到的幾個基本詞彙。（如果你已經知道這些詞彙，可以跳過。）許多詞彙將在後面的練習中進一步說明，這裡僅是概略介紹，幫助讀者快速熟悉它們。

色相（Hue）｜色相就是顏色的名字，例如紅色、橙色、藍色。

加色（Additive Color）｜這個詞曾經把我搞得暈頭轉向。加色指的是光的混合。在腦海中想像三顆不同顏色的燈泡會比較好懂，它們分別是紅色、綠色跟藍色。把燈泡兩兩重疊在一起，就會出現我們熟悉的顏色，例如黃色（綠加紅）跟紫色（藍加紅）。但是三顆燈泡加在一起會變成白色。從技術的角度思考，也有助於了解什麼是加色。你的電視跟電腦螢幕都是使用RGB（紅綠藍）顯示技術。

減色（Subtractive Color）｜減色指的是你眼中所見的顏色（例如顏料）如何彼此互動。基本上，這本書要教的正是減色作用。印刷業是個好例子，他們使用的是青色（cyan，簡稱C）、洋紅色（magenta，簡稱M）、黃色（yellow，簡稱Y）與黑色（black，簡稱K而不是B，因為B是藍色的簡稱）。混合青色跟黃色，會得到綠色。混合CMY，會得到K。（試試看。你會發現那跟你認知中的黑色不太一樣。）重點來了：你的電腦螢幕使用RGB顯示技術，但它模擬

的是減色環境。你聽懂了嗎？我知道要在減色跟繪畫之間畫上等號非常違反直覺，但實際上就是這樣。顏料（以及大部分的繪畫用具）都是用色粉（pigments）或著色劑（colorants）來決定我們看到的顏色。

暖色（Warm Colors）｜暖色就是你在白天（或黎明跟黃昏時）會看到的顏色。例如紅色、黃色、橙色跟棕色。

冷色（Cool Colors）｜冷色就是夜晚的顏色：藍色、綠色、灰色。但有一點要注意：每一種色相（白、黑、紅等等）都可能偏向某一種顏色。我們很常聽到冷白色（偏藍）跟暖白色（偏黃），其實我們看到和創造的每一種色相都是如此。「暖」與「冷」都是很好用的形容詞。

深／淺或濃／淡｜這是顏色的深淺，跟一種顏色裡加了多少白色或黑色有關。深淺不是飽和度，而是顏色的相對明亮程度。我對飽和度的定義是顏色有多透明。你可以想想電腦螢幕上的透明度（opacity）設定，百分之百（最為飽和）跟百分之十有何差別。

明度（Value）｜明度也跟顏色的相對深淺有關。以黑與白來說，若光譜的一端是黑色，另一端是白色，那麼黑色與白色之間是灰色的明度變化。不同的顏色也可以有相同的明度。例如，深紅色的明度跟深灰色的明度非常相似。明度可以用來緩和或製造巨大反差。確認明度的其中一種方法，是利用 Photoshop 之類的軟體把畫面變成黑白圖像。透過這種方式，你可以判斷自己使用的明度豐不豐富，還是每種顏色的明度都大同小異。你也可以瞇著眼睛看。哪個顏色較淺，哪個顏色較深，瞇起眼睛就看得出來。

後面的練習中，還會出現更多色彩詞彙。

色彩系統

色彩系統（color system）又稱為色域（gamut，呈色範圍），它是一種幫助我們理解色彩的方式。剛開始研究色彩時，最好先熟悉一下色彩系統，底下我介紹了最常見的幾種。

RGB（紅、綠、藍）｜在加色法的基礎上，用這三種色光建立一個有

255色的色譜，呈現我們眼中所見的色彩（你的電腦和電視螢幕都使用RGB系統）。在RGB系統中，黑色的設定值是R-0、G-0、B-0，白色是R-255、G-255、G-255。

CMYK（青、洋紅、黃、黑）｜這是紙張印刷使用的色彩系統。CMYK色域比RGB小，也就是包含的顏色比較少。若你曾列印電腦裡的東西，發現紙上的顏色跟螢幕上看起來不一樣，這就是原因。有些網站和彩通公司的色彩指南會提供轉換公式，幫你把螢幕上的顏色轉換成CMYK模式，以免輸出後的顏色相差太多。CMYK系統的黑色設定值是C-0、M-0、Y-0、K-100，標準綠色是C-100、M-0、Y-100、K-0。如果想要深一點的綠色，可以調高K或M。

HEX色彩｜HEX色彩常被稱為網頁色彩，不過現在也應用在其他領域，例如布料。HEX編碼是三組二位數的數字或字母，以數字00為起點，FF為終點。黑色是#000000，標準紅色是#FF0000，白色是#FFFFFF。

PMS／彩通配色系統（Pantone Matching System）｜PMS是一種商用色彩系統，已經漸漸變得舉世聞名。彩通公司每年都會發布年度代表色以及色彩趨勢預測。如果你想確定某一個顏色印出來之後的色號，查閱彩通色彩指南準沒錯。彩通公司除了販售特定色彩的墨水（用於數位列印、絲網印刷、凸版印刷等等），現在也推出了app、書籍、彩色鉛筆和多到數不清的其他產品。

人類的眼睛能分辨的色彩數以百萬計，但是你在跟別人一起使用或討論顏色的時候，色彩系統能幫助雙方達成共識。

顏料、畫筆
與其他材料

接下來，我將邀請你們跟著我的指示，在這本書的書頁上作畫，因此你必須準備幾樣基本用具（除非你揮揮手就能神奇作畫）。倘若你本來就從事藝術創作，很可能用具充足，隨時都能動筆作畫。如果你有自己喜歡和慣用的顏料、畫筆、紙巾與水杯，可以直接跳過第一個練習。但如果你是繪畫菜鳥（老實說，這樣我會有點忌妒你，因為新手上路最好玩！），或是想要認識一下我推薦的用具，以下是我認為能幫你從這本書裡得到最多收穫的用具。

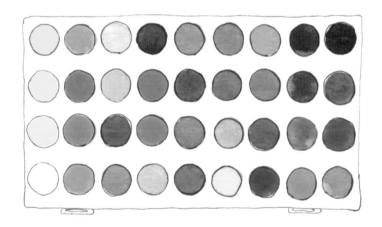

顏料

我建議讀者使用水彩或水粉（gouache）來做書裡的練習，管裝顏料或是固體的餅狀顏料都可以。（管裝或固體的水彩／水粉可以混用，它們就像一個快樂的大家庭。）這兩種顏料使用了相同的色粉與黏合劑（阿拉伯膠），它們的主要差別在於水粉使用的色粉數量多、顆粒大，有些也會加

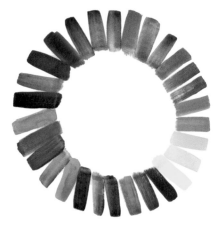

入白堊，所以上色後較不透明。

如果你手邊只有瓶裝墨水或壓克力顏料，用這些當然也沒問題。我非常推薦水性顏料，因為清洗起來方便許多，飽和度也比較容易控制：只要多加一點水，就能增加透明度。而且，水性顏料不會破壞畫紙。油性顏料具滲透性，一碰到畫紙就無法再做調整，甚至可能穿透畫紙，留下一個洞。壓克力顏料一定要用稀釋劑才能順利作畫，沒用完的壓克力顏料會在調色盤上變乾變硬。水彩與水粉就算是管裝的，乾掉後只要加水就能重複使用。（再加一分！）

我建議你在能力範圍內買顏色最多的水彩或水粉組，但只要準備最基本的紅、藍、黃、白、黑、棕這幾個顏色，就幾乎足以應付這本書裡的練習了。（我說的是「幾乎」，因為顏色太少的話，做調色練習會比較難。）有幾件事要牢記於心：不同的藍色跟紅色會調出截然不同的紫色；有些顏色偏暖，有些顏色偏冷，這些都會影響調色結果。

我先介紹我自己使用的顏料，然後再提供幾個不一樣的選擇。

我用的是三十六色固體水彩，品牌是吳竹（Kuretake）。雖然吳竹的水彩色名是日文漢字，但每個顏色都有編號。他們有各種數量的水彩顏料組，十二色是很適合新手的入門選擇。

我還有另一組二十四色的固體水彩，品牌是溫莎牛頓（Winsor & Newton），顏色包括：

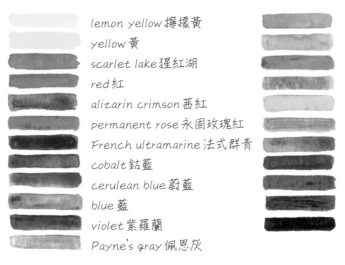

lemon yellow 檸檬黃
yellow 黃
scarlet lake 猩紅湖
red 紅
alizarin crimson 茜紅
permanent rose 永固玫瑰紅
French ultramarine 法式群青
cobalt 鈷藍
cerulean blue 蔚藍
blue 藍
violet 紫羅蘭
Payne's gray 佩恩灰

green 綠
sap green 樹汁綠
viridian 鉻綠
olive green 橄欖綠
yellow ochre 土黃
raw sienna 赭黃
Indian red 印第安紅
burnt sienna 岱赭
burnt umber 焦赭
raw umber 土紅
ivory black 象牙黑
titanium white 鈦白

我另外多備了幾個顏色：

green gold 綠金
quinacridone gold 吖酮金
turquoise light 淺綠松石
cadmium yellow 鎘黃

opera rose 螢光玫瑰
Chinese white 中國白
indigo 靛色

除此之外，我也準備了幾條管裝顏料，包括燈黑（lamp black）、火星黑（Mars black）與鋅白（zinc white）。

我還有一組便宜的三十六色固體水彩，品牌是 Artist's Loft，我非常喜歡這組顏料（顏色都沒有名字，飽和度也不是最高，但是很好用）。

最後要介紹的是一組散裝的水粉顏料，經常被我拿來跟水彩混合使用，能降低水彩的透明度或改變色相。

如果你是從零開始建立屬於自己的顏料組合，可以從基本的十二色著手。由於各家廠牌的顏色命名不盡相同，所以有些顏色會有好幾個名字（你沒必要買四種暖黃色顏料，你只需要一種）：

鈦白

象牙黑

黃色：漢薩黃（Hansa yellow）、溫莎黃（Winsor yellow）、偶氮黃（azo）

暖黃色：喹吖酮金、深漢薩黃（Hansa yellow deep）、印第安黃（Indian yellow）、鉻黃（chrome yellow）

猩紅色：吡咯紅（pyrrol scarlet）、溫莎紅（Winsor red）、朱紅（vermillion）

緋紅（*crimson*）：茜紅、喹吖酮紅（quinacridone crimson，這是一種合成色素，它有好幾種不同的色彩設計，所以有喹吖酮金、喹吖酮紅跟其他喹吖酮色彩）、胭脂紅（carmine）

玫瑰紅：永固玫瑰紅、喹吖酮玫瑰紅（quinacridone rose）

群青：幾乎各個品牌都用這個名字，有時也會看到「法式群青」

蔚藍：跟群青一樣，幾乎各個品牌都用這個名字

酞菁藍（微綠）：溫莎藍（Winsor blue）、普魯士藍（Prussian blue）

酞菁綠（微藍）：溫莎綠（Winsor green）

土黃：黃褐（goethite）、透明氧化黃（transparent yellow oxide）

岱赭或焦色：各品牌都用相同名字

土紅或焦赭：各品牌都用相同名字。有的品牌也叫它印第安紅

無論你擁有多少顏料，我建議書中所有的練習都用同一組顏料完成。這樣你一定會得到更多收穫。同樣的練習，你以後可以用其他媒材或另一組顏料再做一次。但我敢保證，這次你用同一組顏料做完書中的練習絕對物超所值。

如果你從未使用過水性顏料，先花一點時間用厚水彩紙適應一下（相信我，列印紙不適合）。紙有很多種類，下一節會介紹得更多。先用最少量的水混合顏料，然後再加入**大量**的水，看看有何變化。把畫筆吸乾，看

看會怎麼樣。先把畫紙弄濕一塊，把顏料塗抹在濕掉的畫紙上，觀察有何變化。（這叫做「濕疊濕」〔wet-on-wet〕）。一筆畫下去，這一筆的顏料能畫到多長？感受一下顏料如何發揮作用，畫起來又是什麼感覺。

如果你很想深入了解色彩，告訴你一個小秘密：無論是管裝水彩或固體水彩，上面應該有寫顏料的色號。（**字體很小**，通常在背面。有些固體水彩的色號會寫在外包裝上。不過也有很多便宜品牌不會標註色號。）

例如，喹吖酮玫瑰紅的色號是PV19，使用這種色粉的顏料都會標註PV19。有些品牌會混合不同色粉，重新為新顏色命名。這些新顏色的名稱可能似曾相識，例如：酞菁綠松石（phthalo turquoise）就是色號PB15的酞菁藍色粉與其他色粉混合而成。它看起來跟酞菁藍不一樣，發揮的作用也不同。

了解顏料含有哪些色粉的好處，是你可以靠色號選擇顏料，不需要固定使用哪個品牌。假設你喜歡含有NY20色粉的印第安黃，使用這種色粉的印第安黃顏料顏色都一樣，無論是哪個品牌。此外調色時要注意，顏料中含有的色粉種類愈多，顏色就愈可能變得混濁。你以為自己只是把兩種顏色混在一起，但事實上倘若一管顏料含有四種色粉，另一管含有三種，兩種顏料混合在一起，其實總共有七種顏色！

畫紙

接下來，我們聊一聊畫紙。雖然書中有安排空白供讀者練習，但我希望你能喜歡這些練習，做完之後還想再做一次。畢竟，重複練習是突破技術與精益求精的不二法門（至少我是如此認為）。我也非常希望色彩冥想能成為你的生活習慣，你會完成一疊又一疊的冥想作品。果真如此，你將需要大量的畫紙。

用水性顏料畫畫，選對畫紙真的很重要。你用雷射印表機的列印紙畫過水彩嗎？紙通常會變得又皺又爛，很可能會破掉。就連一般的素描本，也撐不住一筆刷過一筆的水粉顏料。

傳統畫紙分為兩種：熱壓紙與冷壓紙。熱壓紙較平滑，適合呈現更

多細節，缺點是重疊塗抹顏料時，紙張表面**可能會**變皺。冷壓紙表面較粗糙，適合吸收水分，缺點是繪圖效果**可能會**難以掌握，因為紙張表面凹凸不平，顏料不一定會順著筆刷走。現在還有更像牛皮紙的合成紙張（例如Yupo紙[2]和Dura-Lar薄膜[3]），也可以用來畫水性顏料。合成紙張提供截然不同的外觀與質感，而且是半透明的（我超愛）。傳統的米紙和桑皮紙也是很好的選擇。它們看似脆弱，其實強韌得出乎意料。不過要特別注意的是，顏料在米紙跟桑皮紙上很容易擴散。（這意味著畫上去時是一個小點點，過一會兒可能會變成大點點。）除此之外，現在也有不少適用水性顏料的複合材質畫紙。有疑問時可詳閱畫紙的外包裝，通常都會說明適用哪些顏料。

紙有各種重量規格：90磅（190 gsm[4]）、140磅（300 gsm）、260磅（356 gsm）、300磅（636 gsm）等等。重量愈重，代表紙張愈厚。很多人認為用低於兩百六十磅的紙畫畫，應該先延展處理（stretch）才能維持平整。（延展處理是先把畫紙弄濕，再用膠帶固定，目的是防止畫紙在作畫過程中變皺。有興趣的人可上網查詢作法。）紙張的差異取決於製造商與價格，多試幾種才知道自己喜歡怎樣的畫紙。畫紙可以單張購買，一包一包買，也有一大塊紙磚的包裝。畫紙的尺寸非常多，而且可選擇有毛邊（邊緣粗糙）或者去毛邊的。很多人喜歡買紙磚，因為紙質比較穩定（不需要延展處理）。我手邊平常就有各種畫紙，便宜的用來嘗試薄塗和新創意，正式的畫作就用比較貴的畫紙。有些人對於畫紙的使用與選擇非常挑剔。如果你沒有個人偏好，恭喜你，你可以放膽實驗找出最適合自己的畫紙！請注意：如果你想得到最棒的實驗結果，一定要用水彩畫紙。但是用這本書裡的書頁練習，是個不錯的開始。（只是別忘了書頁一定會變皺。）

2　https://yupousa.com/what-is-yopo/
3　https://www.grafixarts.com/products/dura-lar-film/
4　gsm是公克／平方公尺。

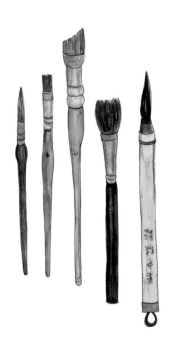

畫筆

畫筆的種類真的超多！

真毛畫筆（例如貂毛）最適合用來畫水彩與水粉，但近年來合成毛畫筆已愈來愈進步，若使用壓克力顏料，合成毛反而比較好用。

我也**超喜歡**亞洲的竹桿毛筆跟日式毛筆，因為效果很好，既能畫出非常細緻的線條，也能塗抹大面積的形狀，而且價格相對便宜。

以下快速介紹幾種適合書中練習（以及我用來畫範例）的畫筆。畫筆的尺寸從最小000號到超大的50號以上，應有盡有。有些畫筆以英寸為單位，例如八分之三英寸、兩英寸等等。我認為**挑選你覺得用起來很舒服的畫筆就好**，別去管那些規則與傳統。

這本書很小，所以我建議你用適合書中練習的畫筆。如果你沒有畫筆，可以買一套含有多種尺寸與風格的畫筆來實驗看看。

圓頭（Round）｜圓頭畫筆的筆頭是尖的，非常適合處理細線、微小空間與細節，也能畫出長長的、線條般的筆觸。0到4號的圓頭畫筆都很適合這本書裡的練習。

平頭（Flat）｜平頭畫筆的筆頭平而方，有各種寬度，刷毛長度屬於中等至長。平頭畫筆用起來很靈活：寬的適合用於薄塗，但側邊也可用來畫線。我認為平頭畫筆任何尺寸都好用，但我在這本書裡用的是0到6號。

斜角（Angular/Angled）｜這是我目前最愛用的畫筆，筆尖非常適合處理細節與角落，也可像平頭畫筆一樣大範圍塗抹，功能性超強。斜角畫筆的尺寸通常除了編號之外，也會附上英寸。六、八或十二號都很好用，也就是四分之一、八分之三跟二分之一英寸。

傳統竹桿畫筆／藝術字母｜常見的刷毛材質是山羊毛（跟貂毛的筆觸與效果截然不同）。由於筆尖很長，一筆畫下去，從寬到細都能處理（這並非每一種畫筆都能做到）。一到六號都很適合這本書裡的練習。這種畫

筆也很適合練習藝術英文字母。

貓舌筆／榛型筆（Mop/Oval Wash）｜貓舌筆通常是尖頭的，榛型筆不是。大範圍的薄塗或塗抹，這兩種筆都很好用。它們不太適合做這本書裡的練習，色彩冥想或許堪用，不過有備無患啦……

刷毛筆／排刷／方頭畫筆（Hake/Mottlers/Squares）｜這幾種畫筆比上述的幾種畫筆更大。刷毛筆是一種傳統的亞洲畫筆，通常用在預濕的畫紙上，或是用來鋪色。排刷的手柄較短，但用法跟刷毛筆一樣。方頭畫筆就是大支的平頭畫筆，形狀比較接近正方形，而不是長方形。

紙巾／吸水布

畫水彩或水粉畫時，你需要用紙巾或札實的棉布給畫筆吸水。我喜歡用舊的寶寶口水巾，或是把舊T恤剪成碎布來用（布料厚實一點的，薄的不行）。我會盡量用白色的吸水布，方便看清楚哪些地方是乾淨的。吸水布上乾淨的地方可用來吸畫筆上的多餘顏料，或是把調色盤上的顏料擦乾淨。水彩跟水粉顏料都相當好洗，所以我偶爾也會把吸水布丟進洗衣機。盡量不要用會掉棉屑的布料。棉屑會藉由畫筆沾到畫紙上，破壞平順的薄塗效果。

調色盤

我最愛用的調色盤是搪瓷材質，白色，有邊，所以水不會流出去。若是用管裝顏料，可以把各色顏料沿著盤側一一擠出，用盤面來調色。塑膠和陶瓷材質的調色盤也很好用，有各種形狀跟大小可供選擇。許多固體水彩盒本來就附有調色用的白色區域。我建議調色盤最好是白色或中性的灰色，方便觀察色彩。當然你也可以用餐盤或一塊玻璃來調色。（邊緣請貼上膠帶！）切記一定要用有邊的容器當調色盤，因為你會用到水……水很容易流得到處都是。

白色塑膠製調色盤　　搪瓷調色盤　　陶瓷調色盤

使用壓克力顏料，你需要多準備幾樣東西。你需要一把調色刀（palette knife），因為用畫筆調色，很快就會把畫筆弄壞。你也需要一些輔助劑（medium）。用壓克力顏料畫畫時，**千萬不能**只用水，否則保證慘兮兮，而且是立刻很慘。你需要在顏料裡加入消光劑（matte medium）或增光劑（gloss medium）。我也強力建議你使用助流劑（flow aid，滴在調色的水裡），然後加入釉光劑（glazing medium）或潑灑劑（pouring medium）來稀釋顏料，增加透明度。網路上有很多壓克力繪畫的資訊（我在 Creative 網站有開一堂壓克力繪畫課），我建議你在做這本書裡的練習之前，可以先上網看一些影片或介紹。

關於價格

在我們動手之前，我想先說一件事，跟繪畫用具有關，那就是：**一分錢，一分貨**！美術用品的價格反映品質。昂貴的顏料使用的色粉比較好，含量也比較高。便宜的顏料會用白堊粉跟其他填充料。至於畫筆，天然刷毛的吸水效果很好，保養得宜的話，筆尖也能維持多年不變形。便宜的畫筆刷毛容易散開，而且形狀不易維持。昂貴的畫紙耐操好用，就算一層一層刷塗也不會變皺或破掉。便宜的畫紙很容易破掉、變皺或裂開。話雖如此，我並非只用昂貴的繪畫用具。五美元的便宜調色盤跟一條十一美元的昂貴顏料，我都一樣喜歡。它們只是表現不同罷了，我對它們本來就抱持著不同的期待。畫筆也一樣。我出遠門時會帶合成刷毛畫筆，便宜貨直接塞進袋子裡，或是用來練習、做實驗、製造紋理（我可不想用力擠壓一枝五十美元的畫筆）。但我真心喜愛我的貂毛畫筆，因為它們能做到便宜畫筆辦不到的事。這一點，請銘記於心。不要讓價格成為障礙，便宜的材料絕對也能畫出美麗的作品。我只是想提醒你，價格反映品質（你自己比較看看，一定很快就會看出差別）。

練習與色彩冥想

色彩冥想 | 圓點

讓我們用第一個色彩冥想來暖身吧！

我自己第一次做色彩冥想時，畫的是圓點。當時我心中想著花環，於是自然而然畫了圓點，每一顆圓點的飽和度都不一樣，排列成弧線。一種顏色畫三顆圓點：全飽和、半飽和、四分之一飽和（在飽和度上做變化）。

就讓我們從圓點開始畫吧。你可以把它們串接成圈，也可以排列成行，或是在畫紙上隨機散布。圓點可以互相交疊，也可以互不接觸。可以很大或很小，可以大小一致，也可以忽大忽小。可以用大畫筆、小畫筆、小棍子、滴管。只要能畫圓點，什麼工具都行。

▶請畫圓點

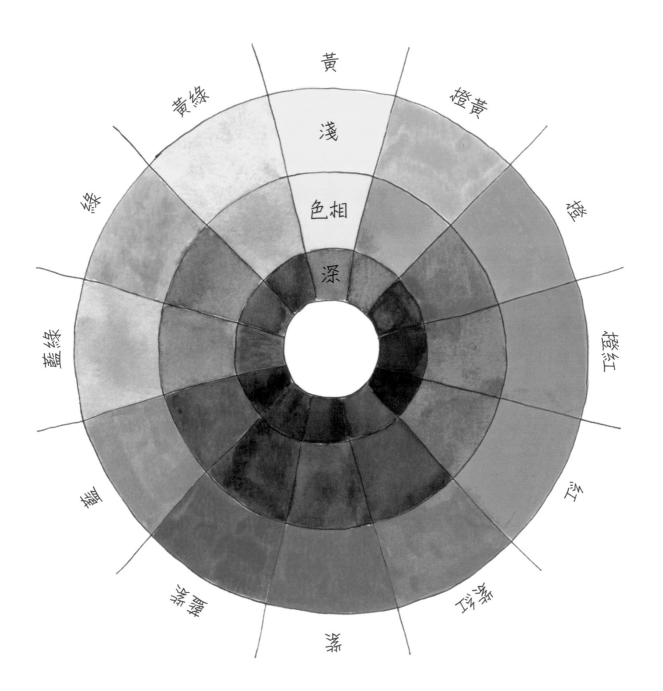

利用色彩深淺製作傳統色輪

如果你上過美術課，應該做過畫色輪這項作業。也許你很討厭這個作業（那就抱歉啦），也許你很喜歡製作色輪（跟我一樣，但我承認自己是色彩控），但最重要的是：你思考過色輪的功能嗎？你在什麼情況下，會想要製作色輪？色輪能讓你學到什麼？

我真心相信，只要能好好掌握色彩原理，反而能給你更多打破規則、發揮創意的自由與空間。製作色輪不但有助於理解調色的過程，也能幫助你感受和觀察色彩如何混合以及顏色之間的關係。不過，如果傳統的色輪實在令你反胃，你可以先跳過這個練習。直接做下一個練習，也就是製作你的個人色輪，那應該會比較有趣。

如果你也想畫色輪，那我們就開始吧。色輪是認識色彩的絕佳起點。你還記得色輪的基礎是什麼嗎？三原色：紅、黃、藍。據說只要有這三種顏色，幾乎任何顏色都調得出來。這句話或許沒錯，但實際上非常、非常困難。我希望你記住的第一件事是：**這個色輪不會是完美的**。事實上，醜醜的色輪反而能幫你學到更多。我幾乎可以保證你畫的紫色一定很醜，或至少不是你想像中的那種紫色。這正是我們的目的。因為犯下這些「錯誤」就是我們的學習過程。

讓我們利用色彩深淺與色相，分十二個步驟來製作色輪吧。

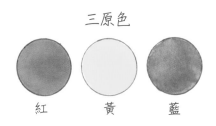

三原色

紅　　　黃　　　藍

先畫出三原色。用直覺來挑選三原色。例如最適合的紅色不太偏橘，也不太偏緋紅。

接下來，畫出每一個色相與它們的深淺版本。什麼是色彩深淺？「深」是色相（就是顏色）裡混入黑色。「淺」是色相裡混入白色。這次練習請加入相同分量的白色與黑色顏料。最簡單的作法是一開始就先擠出相同分量的十二小坨白色顏料，調淺色時一一取用。

畫色輪有幾種方法。你可以一邊畫色輪，一邊調出相同顏色的深淺。這是我的習慣，因為我喜歡在顏料還沒乾的時候畫畫。（尤其是用壓克力顏料，因為顏料乾得很快。）還有一種方法是先把所有的顏色畫完，然後再畫**深色**與**淺色**。重點是記住每一種顏料在調色盤上的位置。依照你喜歡的順序上色即可，沒有非要從某一種顏色開始畫。你可以用自己的步調製作色輪，也可以跟著我一起做。

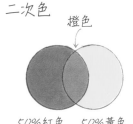

二次色

橙色

50%紅色　　50%黃色

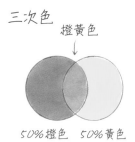

三次色

橙黃色

50%橙色　　50%黃色

決定三原色之後，接下來要調的是二次色（secondary colors）。把相同分量的紅色與黃色顏料混合在一起，調出橙色。把橙色塗在色輪裡。橙色是二次色。把橙色顏料跟相同分量的黃色顏料和紅色顏料混合在一起，就能分別調出橙黃色與橙紅色；橙黃色與橙紅色都是三次色（tertiary colors）。（你的橙紅色偏紅或是偏橙，都**沒有**關係。別忘了，這個練習的目的是認識顏料。）如果橙色顏料用完了，就再調製一些（分量跟你最初使用的相同）。接下來，我們要調製這些**暖色**的**淺色**與**深色**版本。調色時，一定要用相同分量的白色與黑色顏料。

用三原色中的黃色跟藍色重複相同的調色過程。你調出各種綠色與綠松石色，對吧？好玩的來了。請用紅色跟藍色顏料調出紫色。結果……是不是跟我們想像中的**紫色**不一樣？你調出來的紫色顏色比較深，也比較混濁，對嗎？沒錯。這是因為用緋紅色（例如茜紅跟喹吖酮紅）與不那麼明亮的藍色（例如酞菁藍跟普魯士藍），會比較容易調出紫色。當然，你也可以直接買紫色顏料，我鼓勵你這麼做。不過，自己調色能幫你更加**了解**紫色，對吧？

繼續調色，把所有二次色、三次色以及它們的深淺色都調出來。

我們為什麼要做這個練習呢？色輪對認識色系（color families）與色彩之間的關係很有幫助。我們將在練習三探索更多色彩組合（頁39）。

小撇步：如果你用同一枝畫筆畫色輪，一定要把畫筆沖洗乾淨並用乾淨的布把水吸乾。就算只有一點點顏料殘留在畫筆上，也會在你調製下一個顏色時造成汙染。如果你的畫筆不只一枝，我建議你準備一枝淺色專用的畫筆，讓白色顏料保持乾淨明亮。

在製作色輪之前，先在這裡練習用相同分量的顏料調色。

二次色＝兩種原色的顏料一比一混合

三次色＝兩種二次色的顏料一比一混合

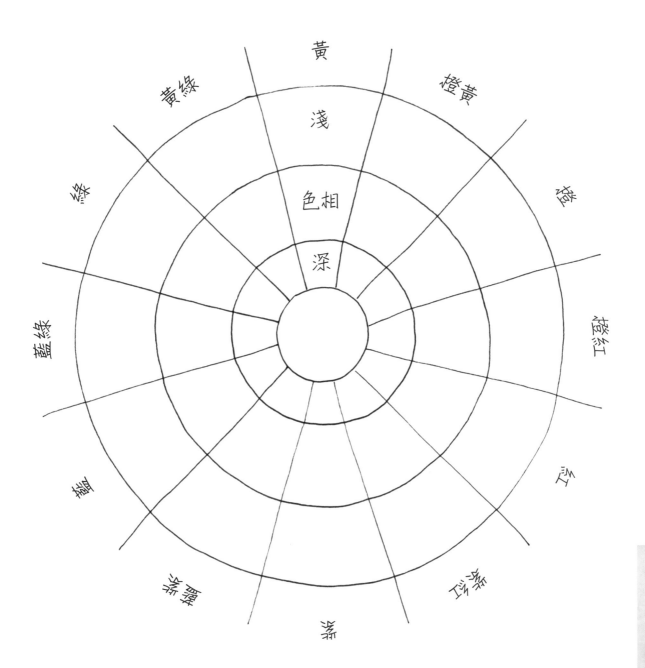

色彩冥想 ｜ 線條

　　花一點時間思考線條。線條可以是橫的、直的或斜的，可以朝向任何方向。可以很粗，也可以很細。可以很淡、很稀薄。可以前段顏色很深，後段慢慢變淺。你可以讓線條緊貼彼此，也可以讓它們保持距離。你可以把線條排成特定形狀，例如圓圈或三角形，也可以隨意愛畫在哪兒就畫在哪兒。

▶請畫線

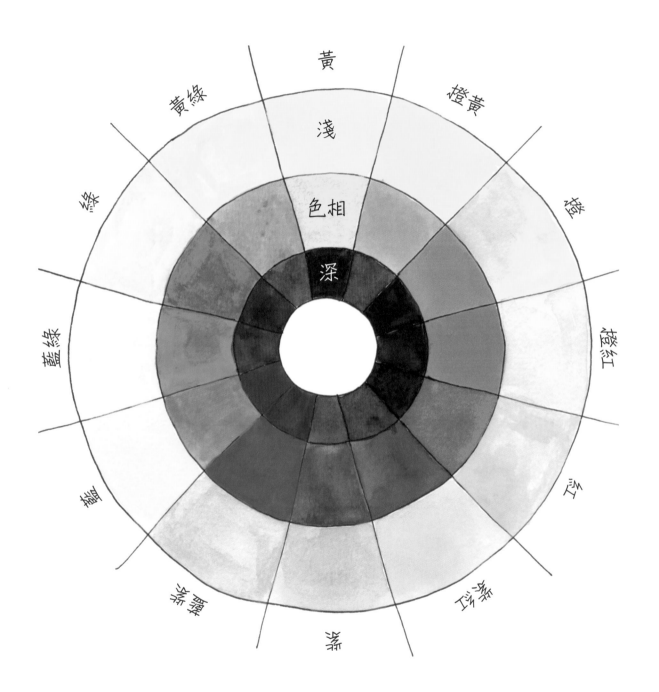

利用色彩深淺製作個人色輪

　　什麼是個人色輪？我曾因為辨認顏色跟別人起爭執，不知道你是否碰過類似的情況。（尤其是我爸。我都數不清有多少次他覺得夕陽是橘色，而我卻覺得比較像粉紅色。）在某些情況下，你或許能讓一群人對特定的顏色達成共識。例如，當我說「臉書藍」的時候，大家腦海中浮現的藍色可能差不多。但如果我說的是「梨子綠」，很可能大家心中所想的綠色都不一樣。這次我們要做的色輪不用科學方法，完全跟著直覺走。

　　在紅色的欄位裡，畫你最喜歡的那種紅色。如果有現成的顏料，就直接用。如果必須動手調色，那就自己調。如果你原本認為無法調出好看紅色的顏料在混合之後，卻調出了好看的紅色（例如加入些許藍色或綠色），那也很棒。不要用這個紅色去調製你最喜歡的橘色（但我強烈建議你試試看，因為你**說不定**能調出你最喜歡的橘色），另外尋找或調製你最喜歡的橘色，然後把它畫進色輪裡。

調製**淺色**與**深色**時，請維持精準比例。調整每種顏色的深淺時，應使用相同分量的白色與黑色顏料。這是唯一的要求，希望你玩得開心。

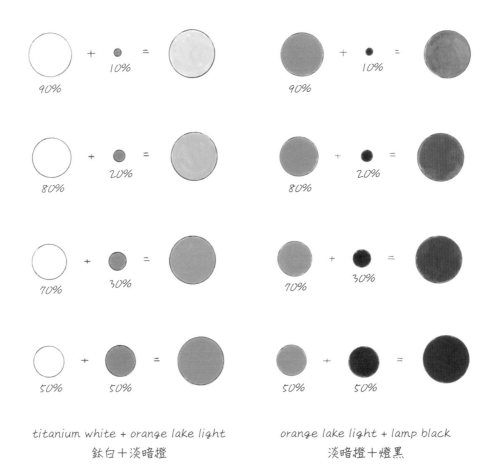

titanium white + orange lake light
鈦白＋淡暗橙

orange lake light + lamp black
淡暗橙＋燈黑

你問我，製作個人色輪要幹嘛？我認為個人色輪最大的好處，是讓你看看你最喜歡的顏色放在一起會是什麼樣子。你很可能會發現，這些顏色都很相似。我曾在課堂上請學生做個人色輪，有的色輪明亮活潑，有的柔和低調，有的偏向冷色系，有的偏向暖色系。通常色輪上的顏色看起來都很和諧。雖然互補色在個人色輪上發揮的效果，跟在傳統色輪上不太一樣，但我敢保證，你會覺得這些互補色很有用。

很有趣，對吧？我時不時就會畫個人色輪，因為我最喜歡的顏色會隨

著季節或心情而改變。我不是很喜歡皇家紫（除了大自然裡的），我偏好帶洋紅或薰衣草的紫色，所以我畫個人色輪的時候，經常從紫色開始畫。我一開始畫的顏色，似乎能為色輪定調：如果我用洋紅紫，其他顏色會比較有光澤；如果我用薰衣草紫，其他顏色會偏明亮跟（或）粉彩。個人色輪有助於發展屬於自己的和諧色彩組合，也就是專屬於你的色彩搭配。

利用這些空間練習調製淺色與深色。想用什麼顏色都可以。

先調淺色。第一個圓圈是做為引導的白色，第二個圓圈是特定顏色的佔比。把兩種顏料的混合結果，塗在等號後面的第三個圓圈裡。

再來要調的是深色。第一個圓圈是做為引導的特定顏色，第二個圓圈是黑色的佔比。把兩種顏料的混合結果，塗在等號後面的第三個圓圈裡。

90%　＋　10%　＝

80%　＋　20%　＝

70%　＋　30%　＝

50%　＋　50%　＝

色彩冥想 | 三角形

　　你還記得所有的三角形種類嗎？正三角形：三個邊等長。等腰三角形：兩個邊等長，兩個底角相等。不等邊三角形：三個邊都不一樣長。我就不多說了。請把注意力放在三角形上。你希望它們互相交疊嗎？你想畫高高瘦瘦的三角形？還是矮矮胖胖的三角形？你想讓它們整齊排列？角貼著角？邊貼著邊？還是像拼布一樣排成各種圖案？

▶請畫三角形

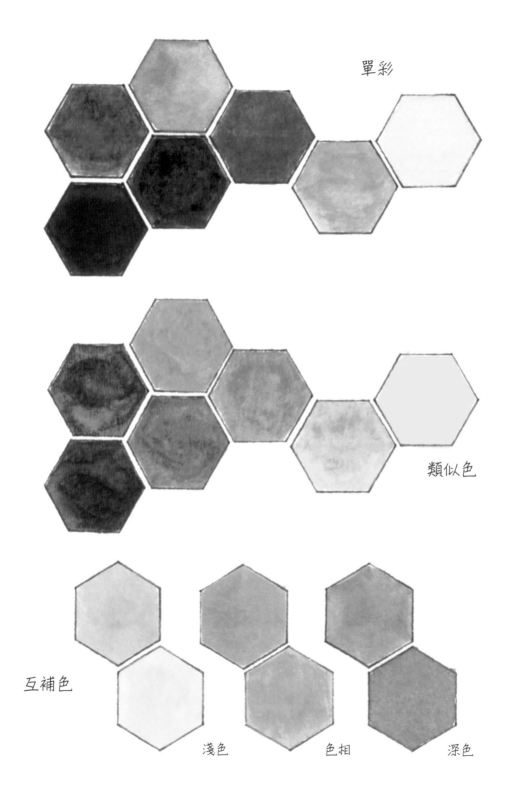

單彩

類似色

互補色

淺色　　　色相　　　深色

有幾種基本配色方式值得認識一下。這些配色能幫助你了解**色彩調和**（color harmony），也就是賞心悅目的色彩搭配。切記，色彩調和是非常主觀的，你眼中的和諧色彩搭配，別人說不定覺得很無趣或很醜。話雖如此，認識常見的配色能給你更多選擇，尤其是靈感卡住、不知道該用哪些顏色的時候。請試試看！

請用這幾種配色方式填滿後面的六邊形空格。掌握了配色的感覺之後，選擇其中一種配色方式完成後面的椅子插圖。做這個練習時，可以視需要參考你的個人色輪。

單彩配色（Monochromatic）｜選定一個顏色，調製不同的深淺與飽和度。可以跟其他顏色混合，但一定要維持與主色相同的色系。

類似色配色（Analogous）｜類似色是色輪上相鄰的顏色：紅、橙、黃；黃、綠、藍；黃綠、黃、橙黃。以此類推。除了畫出類似色，也要調製它們的各種深淺與飽和度。類似色的配色非常和諧，看起來很舒服。有些人會選定一個顏色當主角，另外兩個類似色當配角。

互補色配色（Complementary）｜互補色是在色輪上互為正對面的顏色。主要的互補色是紅／綠、藍／橙、紫／黃。但隨著色輪上的顏色變多，互補色也會隨之增加。例如黃綠色的互補色是紫紅色，藍綠色的互補色是橙紅色。互補色通常被視為互相衝突。它們會吸引你的注意，彷彿想要表達一種態度。因此，廣告和運動領域經常使用互補色。（一旦知道這件事，就永遠無法對它視而不見。）除了畫出互補色，也要調製它們的各種深淺與飽和度。

三等分配色（Triadic）｜接下來要進入較少使用、但同樣有趣的配色。看名字應該就能猜到，三等分配色與三角形有關，是用在色輪上形成正三角形的三個顏色來配色，例如紅、黃、藍（剛好是三原色！），橙黃、紫、綠；黃綠、橙紅、藍紫等等。這種配色稍微難一些，但是絕對好看。（仔細觀察身旁的事物，有很多設計都用了三原色，把它們找出來！）當然，我也要再次建議你調製這些顏色的各種深淺與飽和度。

補色分割配色（Split-Complementary）｜補色分割配色也是用三種顏色來配色，只是有點不一樣。不要直接用互補色，而是用它前後的兩種顏色。大部分的人認為，這樣的配色在視覺上沒有互補色那麼強烈。例如：綠、橙紅、紫紅；黃、紫紅、藍紫；藍綠、橙、紅。

隨機配色（Random）｜我們可以丟骰子來決定要用什麼顏色，這樣比較好玩。一顆骰子有六個點數，先為每一個點數指定一種顏色。丟骰子或用亂數產生器產出數字，然後按照數字選擇顏色。假設你隨機得到的數字是「一」，而你為「一」指定的顏色是紅色，你可以選擇你喜歡的任何一種紅色。以此類推，直到所有空格都塗滿。如果你指定為紅色的數字重複出現，你可以使用同一種紅色，也換用另一種。

三等分配色

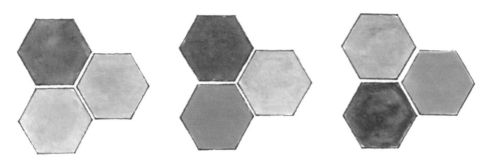

〔硬殼精裝＋珍藏書盒，三冊不分售〕

〔漫畫〕**棋逢對手** 中東與美國恩仇錄
（1）1783～1953、（2）1953～1984、（3）1984～2013
尚－皮耶．菲柳（Jean-Pierre Filiu）、大衛．B（David B.）｜著

職業外交官暨權威中東史學家＋法國知名另類漫畫旗手，
聯手打造漫畫紀實報導的里程碑，3大冊漫畫，整理230年間，
中東情勢關鍵發展的轉捩點。大師出手，重點不漏；
構圖細膩，引人深思；有心學習或教授中東事務者，不容錯過！

《棋逢對手》試讀本

掃描這個QR Code可以察看行路出版的所有書籍，
按電腦版頁面左邊「訂閱出版社新書快訊」按鍵，
可即時接獲新書訊息。

補色分割配色

隨機配色

 1＝紅色

 2＝橙色

 3＝黃色

 4＝綠色

 5＝藍色

 6＝紫色

用指定的配色方式填滿這些六邊形，愛怎麼塗就怎麼塗，
別拘束！

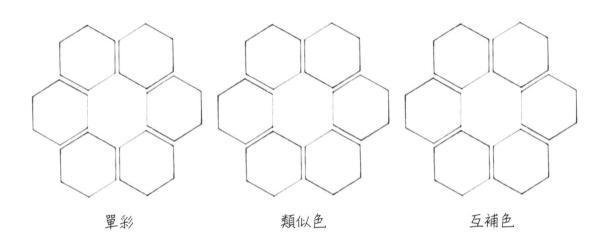

單彩　　　　　　　　類似色　　　　　　　　互補色

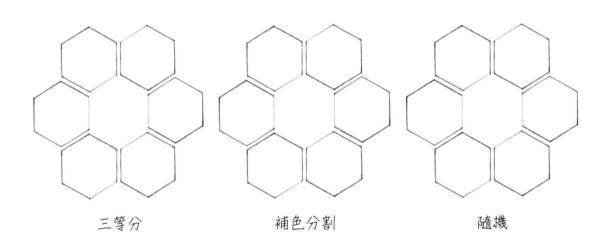

三等分　　　　　　　補色分割　　　　　　　隨機

用指定的配色方式完成這幅插圖。看過各種配色營造的不同感覺之後，你應該比較了解配色的作用了。配色時，可隨時參考第27頁與33頁的色輪來確認顏色。

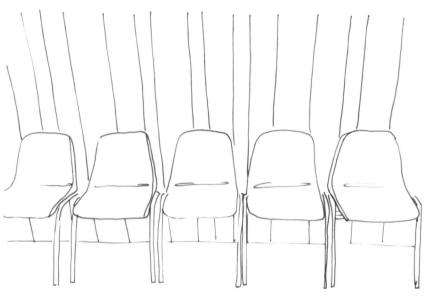

單彩

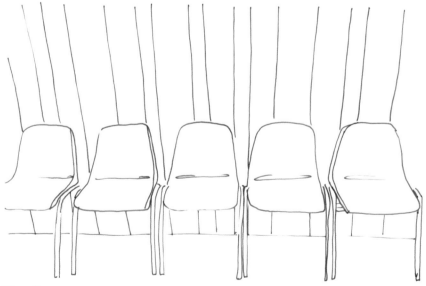

類似色

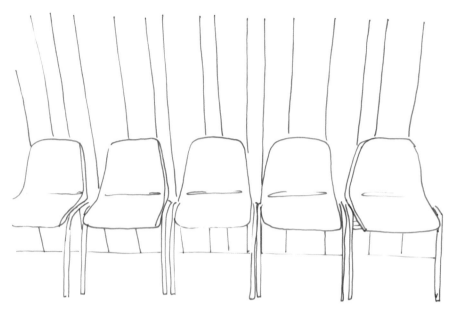

互補色

三等分

補色分割

隨機

色彩冥想 │ **四方形**

　　喔！四方形。真巧，四方形是我的最愛。我很喜歡格線（尤其是方格紙）。我喜歡四方形的構圖，創作時也經常使用。你想要畫格子，然後一格一格地填滿不同的顏色嗎？（你可以畫亂七八糟的格子，沒關係。我不會嚴格規定所有格子都要整齊劃一。）你想把方格堆疊在一起嗎？還是畫一個小表格？用回字型的方式，由內而外畫愈來愈大的方格？（這種畫法看起來可能比較像條紋，不像方格。但是管他的，勇敢打破規則。）

▶請畫方格

檸檬黃 鎘黃 猩紅湖 紅丹 螢光玫瑰 茜紅 純綠 橄欖綠 蔚藍 法式群青 淺綠松石 鈷藍 土黃 赭黃 岱赭 印第安紅 焦赭 二氧化紫 佩恩灰 中性灰 燈黑 中國白

檸檬黃
鎘黃
猩紅湖
紅丹
螢光玫瑰
茜紅
純綠
橄欖綠
蔚藍
法式群青
淺綠松石
鈷藍
土黃
赭黃
岱赭
印第安紅
焦赭
二氧化紫
佩恩灰
中性灰
燈黑
中國白

色彩表格

　　我熱愛表格。我喜歡盯著表格看。我喜歡製作表格。我喜歡為表格想出新的使用方式。不管是顏料或彩色鉛筆，只要購入新色彩，我都會做一張表格觀察一下這些新顏色。我會寫下每個顏色的名字。這使我感到快樂。但是，用橫向與縱向的方式為色彩列表真的超有用，尤其是用水性顏料。只要做一張交叉對照的色彩表格，就能看出顏色之間怎麼互動。

　　在顏料的色彩表格上，每個顏色都要橫向與縱向各畫一行。（我給大家示範的這張表格上有二十二種顏色。）先處理橫向的顏色。寫出每個顏色的名字，然後小心地塗滿一行。等顏料乾了之後，換縱向重複一次。水彩跟水粉（水加得夠多的話）都是透明的，所以你很快就能看見顏色如何彼此互動。我在調色或疊色之前，都會參考色彩表格。我想要偏紅的棕色，還是偏灰的棕色？色彩表格能幫助我判斷哪個顏色能調出我要的結果。

▶請做一張色彩表格

如果你不想一次塗滿一整行，也可以另外調色，再把顏料一格一格塗進表格裡。我兩種表格都喜歡。你應該看得出，這兩種表格略有差異。記得寫上顏色的名字，依照名字上色。每次調色前一定把畫筆洗乾淨，才能得到正確的調色結果。

吳竹水彩	no. 31	no. 33	no. 40	no. 42	no. 51	no. 55	no. 50	no. 61	no. 62	no. 38
no. 31										
no. 33										
no. 40										
no. 42										
no. 51										
no. 55										
no. 50										
no. 61										
no. 62										
no. 38										

色彩冥想 ｜ **不規則形**

　　不規則形怎麼畫？你可以把熟悉的形狀加以變化，把它變得沒那麼容易辨認。你也可以無中生有，隨意亂畫。我在前面提過，我做色彩冥想時喜歡重複相同的形狀，因為我覺得那樣很好看。但是你完全可以隨心所欲，畫出各式各樣的不規則形狀。邊畫邊扭動畫筆，說不定能創造出很酷的形狀。用飛濺的方式也可以。

▶請畫不規則形

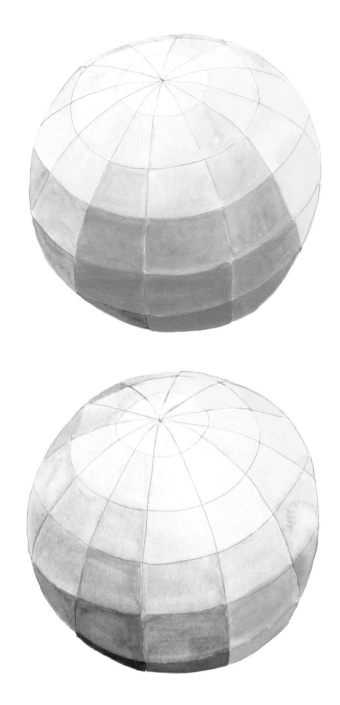

這是我畫的「飽和度球體」，靈感來自畫家
菲利浦‧奧托‧朗格（Philipp Otto Runge）。

飽和度

　　接下來要認識的是飽和度。水性顏料的飽和度，是透過水來控制的。
我要教你用十個步驟畫出飽和標度（saturation scale）。選定一個顏色，在調
色盤或容器裡把顏料調整到能畫出飽和度最高的狀態（也就是加入能使顏
料在紙上順暢作畫的最少量的水）。顏料的分量要比畫滿一格再多一些些，
因為你需要用它做為底色來完成飽和標度。至於需要多少分量，我想足夠
塗滿三、四格最高飽和度就差不多了。我個人喜歡的作法是塗滿一格之後，
就用滴管直接把水滴在調色盤上調色。我使用的工具是一個小玻璃瓶和一
根滴管，感覺起來（實際上也是）比較科學。

完成飽和度最高的第一格之後，在顏料上滴二至三滴水，然後塗第二格。重複這個步驟，直到塗滿每一格。調製每一個飽和度較低的顏色時，刷毛一定要浸滿顏料並充分攪動，否則無法達到最佳效果。這是因為刷毛裡還有上一個飽和度的顏料，倘若你只是輕輕沾一下，就無法用夠快的速度使顏色變淡。如果你覺得顏色變淡的速度不夠快，也可以先把畫筆上的顏料用布吸乾淨之後再調色。這個練習可能得多做幾次才能熟練。別擔心。

　　完成所有格子之後，用同一枝畫筆把相同的顏色塗在一個飽和標度裡。你需要少許飽和度最高的顏料、清水，以及一張紙巾或吸水布。先畫第一道顏色。用紙巾或吸水布把刷毛吸乾，沾一些清水，沿著第一道痕跡的右側邊緣把顏色暈開（應該會淡一些）。再一次吸乾刷毛，沾一些清水（不要沾太多水或過度攪動，你只需要一點點水），沿著前一道痕跡的右側邊緣暈開顏色。重複作業，直到顏色淡到像幾乎無色的清水。

　　控制飽和度能處理繪畫上的各種問題，例如漸層的天空和光的反射。當你在堆疊色彩的時候，這個技巧也很有幫助。例如，不同飽和度的藍色或黃色塗在相同的底色上，可以得到深淺不一的紫色或綠色（如圖示）。相同的紫色，薄塗一層降低飽和度的藍色，效果會跟降低飽和度的黃色大不相同。

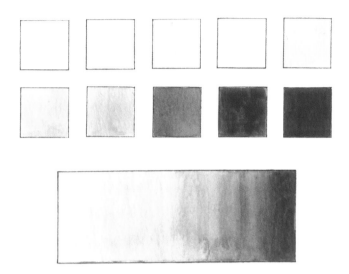

分格飽和標度

漸層飽和標度

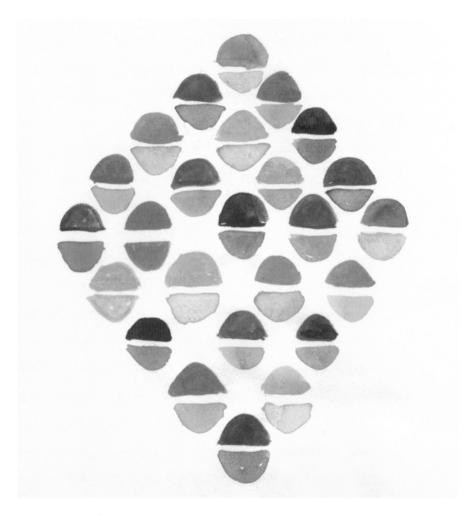

色彩冥想 | 半圓

　　你問我，比一個點或一個圓更有潛力的什麼？我會說，是半圓。你可以把兩個半圓拼成一個近乎完整的圓。看看兩個半圓之間的負空間有多可愛，是不是？你也可以畫排成一列、方向一致的半圓形。或是一整面的半圓形都是大小不一、方向混亂也不要緊。

▶請畫半圓形

我最喜歡的綠色
是酪梨色

註：黃色＋綠色是我最喜歡的配色
（香茅草！）
加入白色也很賞心悅目（檸檬水！）
綠色要怎麼變成綠松石色？
我沒那麼喜歡很綠的綠色（鉻綠），
除非是大自然裡的天然綠色。

用同一個主色製作變化色，
愈多愈好（並且為新顏色命名）

認識色彩與學習調色的過程中，最重要的是知道只要加入**一點點**顏色，就能為主色帶來巨大的變化。有時候，你可能會很驚訝。你原本以為不對的顏色，反而能調出最好的效果。通常是少量的互補色。舉例來說，在亮紅色顏料中加入些許亮綠色，會讓紅色變成更豐富、更真實，超乎你的想像。

這是一個釋放自己的練習。請選定一個主色，最好是使用現成的顏料。在主色裡加入其他顏色，任何顏色都可以，而且分量不拘，例如結果最容易預期的黑色跟白色。但你可以試試自己能做到什麼程度！你也可以先把不同的顏色混在一起，例如把黃色跟橙色調成橙黃色，再把橙黃色加入主色裡。試著用不同比例調色：

20% 灰色＋80% 主色
20% 灰色＋10% 黃色＋70% 主色
30% 灰色＋30% 黃色＋40% 主色

調色的時候，不要忘了新的顏色必須跟主色是同一個色系。假設主色是藍色，你在藍色裡加入紅色時得注意分量，加太多會變成紫色。要讓新的顏色維持藍色，只是帶有紫色的色澤。每調出一個顏色，就在紙上塗抹一小塊。你懂，對吧？

你的調色目標可以是二十個顏色、三十個顏色，甚至五十個也行。多多益善。這個練習可以選擇不同的主色，反覆練習多次。

幫你調出來的顏色命名，這樣會更好玩。這是我自己喜歡的作法，當然，你不一定要這麼做。我小時候的心願，是長大之後要幫全世界的口紅命名。說真的，為顏色命名有助於理解顏色與顏色之間的關係。此外，這也能提升你在生活中為色彩命名的能力。（擁有色彩阿宅魂的我喜歡叫綠色「鉻綠」、「開心果綠」、「碧綠」或只是簡單的「綠色」。）

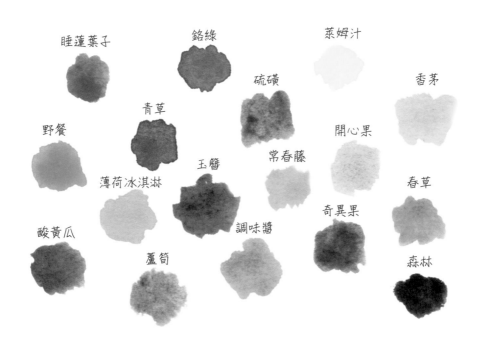

睡蓮葉子　鉻綠　萊姆汁　香茅　硫磺　青草　開心果　野餐　常春藤　玉簪　春草　薄荷冰淇淋　調味醬　奇異果　酸黃瓜　蘆筍　森林

小撇步：調色過程中，你可能會愛上其中的某個顏色。（我衷心希望你會！）寫下它的顏料比例。不用很精確，只要記下一點蔚藍、少許檸檬黃之類的就可以了，至於比例……用猜的又何妨。我想要重現某一個顏色時，都是這麼做的。非常非常有用。

為同一個主色製作變化色。行有餘力，也可以為新顏色命名，並寫下調色心得與過程。

色彩冥想 │ **彩虹**

　　「我心雀躍，只因凝視天空中的彩虹。（My heart leaps up when I behold a rainbow in the sky.）」這是我高中時背誦過的詩句，作者是英國詩人華茲華斯（William Wordsworth）。我一直沒忘，因為我真心喜歡彩虹。有人不愛彩虹嗎？不過，你可以想像一道色彩順序**不一樣**的彩虹。或是只有三種顏色的彩虹呢？死氣沉沉的彩虹？我很喜歡打破既定的成見。把開心的事情變得悲傷，大的變成小的，恐怖的變成好玩的。如果天上的彩虹穿上迷彩裝呢？或是上下顛倒，看起來像微笑一樣？套疊在一起？排成一列？排成某個圖案？

▶請畫彩虹

火星黑

燈黑

象牙黑

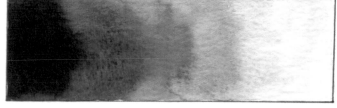

做過前面的色輪練習之後，希望你已經明白黑色的威力有多強大。但我想在這裡深入說明一下黑色。通常，你能買到的黑色顏料有兩種：**象牙黑**（Ivory Black）與**火星黑**（Mars Black）。這兩種黑色有何分別？好問題。各家品牌的顏料配方略有不同，差異如下：

象牙黑 又稱骨黑（Bone）、燈黑、炭黑（Charcoal）	**火星黑**
· 以碳為原料	· 以鐵為原料
· 底色帶有棕色色澤，但有些燈黑會帶點藍色	· 底色偏藍
· 偏暖	· 偏冷，但也比較中性；適合調製一般熟悉的灰色
· 改變其他顏色的力道一般	· 改變其他顏色的力道高於象牙黑
· 通常比較透明	· 不透明

畫出這兩種黑色顏料的各種飽和度（可以回頭參考飽和度練習），觀察它們是偏暖色或冷色。此外，把同一色系的各種顏色都加入相同比例的黑色試試看。你會發現，一點點黑色就能產生巨大變化，並觀察到黑色如何反射其他顏色，例如青墨（blue black）或赤墨（red black）。（如果你想在畫作上顏色最深的地方呈現光線的反射，知道這些會很有用。）

以下是三種黑色與玫瑰紅混合後的各種效果。
看了就知道這三種黑色有多麼不同。

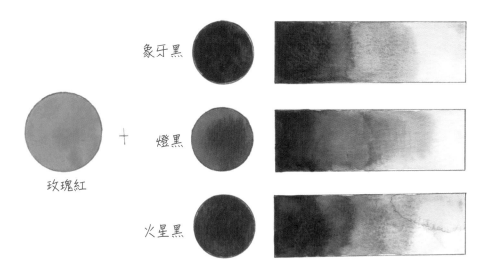

小撇步：我有沒有說過，只用現成的顏色作畫很容易讓人一看就知道你是菜鳥？此外，黑色是一種**威力強大**的顏色，對不對？只要一點點黑色，就能把一個顏色改頭換面。如果你想走「自然風」，我強烈建議你調製屬於自己的黑色。你也可以把黑色加入某個色系中（例如紅色、黃色、綠色、藍色、棕色等等），讓你的畫作更上一層樓。

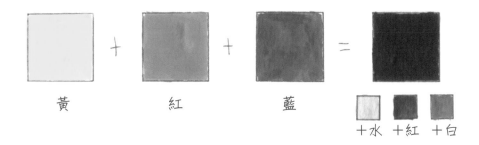

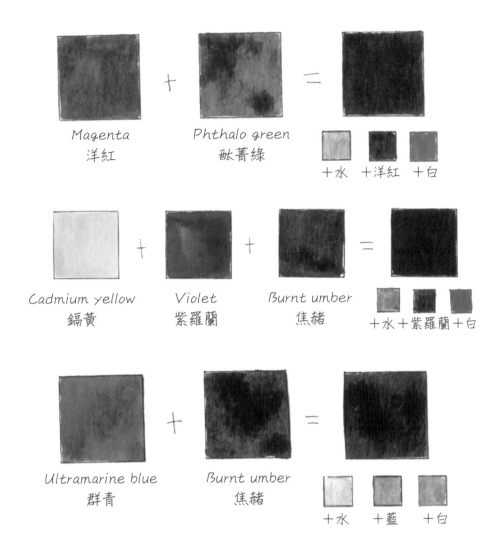

Magenta
洋紅

Phthalo green
酞菁綠

＋水　＋洋紅　＋白

Cadmium yellow
鎘黃

Violet
紫羅蘭

Burnt umber
焦赭

＋水　＋紫羅蘭　＋白

Ultramarine blue
群青

Burnt umber
焦赭

＋水　　＋藍　　＋白

　　黑色最簡單的基本配方是什麼？答案是群青＋棕色。我覺得焦赭最適合調製濃郁、厚重的黑色，但其實任何棕色都可以。赭黃調出來的黑色比較淺，也比較紅。岱赭調製的黑色比赭黃深，依然偏紅，但色澤沒有焦赭調製的黑色那麼深。我想你應該明白。試著調製多種不一樣的黑色，然後試著把它們歸到不同的色系裡。一定要試試不同的飽和度，以便觀察它們的透明度和底色。接著再加入白色，看看它們會變成怎樣的灰色。

　　現在就創造幾種專屬於你的黑色吧！

利用以下的方格，記錄你用來調製黑色的顏料。小方格用來
記錄黑色加了水、另一種顏色跟白色之後的變化。

色彩冥想 | 弧形

　　我知道你在想什麼，弧形跟彩虹不是差不多嗎？兩者根本就大同小異吧？你說對了。但是對我來說，彩虹是幾道顏色緊挨在一起，弧線則是單獨的存在。誰說語義學不是好東西呢？我很愛畫弧線。手腕跟手指「唰」地畫出一道弧線，會給人一種滿足感。比較看看，佔滿一整頁的超大弧線和超小的迷你弧線，畫起來有什麼不一樣？分別用大畫筆跟小畫筆來畫，效果會更酷。你可以畫得很快，畫得很慢，甚至閉上眼睛畫畫看。

▶請畫弧線

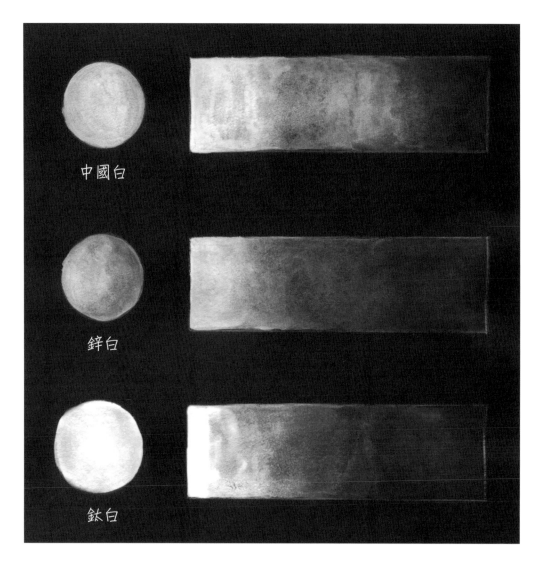

中國白

鋅白

鈦白

練習 8 什麼，白色也不只一種？

　　是的，白色不只有一種！大部分的顏料品牌所提供的白色主要有兩種，不過我也會介紹其他幾種白色。以下是常見的白色顏料。別忘了，各家廠商的配方略有差異。

透明調色白（transparent mixing white）／鋅白

- 這兩種白色經常互用。
 此外，水彩與水粉的「中國白」顏料，也跟這兩種白色比較像。

- 這兩種顏料是為了取代鉛白顏料（lead/flake white）而誕生，特性類似。
 （純粹派藝術家可能持不同意見。有些人喜歡含鉛的白色顏料，
 但我希望顏料裡的有毒物質愈少愈好。）

- 它們都是透明的，所以適合用來調淺色。
 跟其他白色相比，這兩種白色能保留主色的鮮豔，不會把顏色變成淺粉色。

鈦白

- 這是威力最強的一種白色，**白得不得了**。如果你要調泡泡糖粉紅，用鈦白就對了。

- 它非常不透明（適合用來遮蓋）。

- 是目前最廣為使用的白色。

- 鈦白顏料有多種配方，主要分為漂白 v.s. 未漂白
 （未漂白的鈦白偏黃，帶奶油色。）

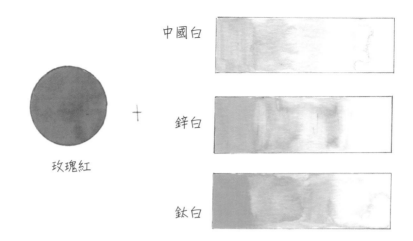

中國白

鋅白

鈦白

玫瑰紅

$+$

綜合白（Blends）

有些顏料品牌把不同的白色混合在一起。使用前一定要先試畫或是確認色彩表格，了解它們的特性。

白雪胡粉（Gofun Shirayuki）

胡粉是一種古老的日本白色顏料，原料是牡蠣殼磨成的粉。有些人說，這種白色比其他白色更亮。若你曾迎著光線微微傾斜牡蠣殼，大概就能猜到原因。胡粉兼具透明與不透明兩種特性，這使它成為某些畫家的最愛。若你自己動手做顏料（也就是把色粉與黏合劑調和在一起），最後的成品會分為兩層：頂層比較透明，底層比較不透明。（使用胡粉就必須自己製作顏料，因為沒有含胡粉的市售顏料。）你可以把上下兩層顏料混合在一起使用，也可以分開使用，滿足不同類型的白色需求。不透明的底層顏料遮蓋力較高，適合調製粉彩。透明的頂層顏料比較不會改變主色，適合直接疊加在另一個顏色上。

克雷姆斯白（Cremnitz White）

這個顏色通常只見於油畫顏料，有人說它能夠真正取代鉛白（他們堅信鉛白的一致性跟其他白色不一樣）。有些人認為，鉛白／克雷姆斯白是最穩定的白色顏料。「穩定」指的是白色效果能維持多年不衰。鈦白和鋅白容

易泛黃，或是甚至有點剝落。但現在的顏料配方已經相當進步，不太需要擔心這些問題。

小撇步：使用白色顏料時，**絕對不要**把白色顏料加到主色顏料裡。你一定會加入太多白色，得不到你想要的粉彩或淺色效果。**正確作法**是把主色顏料一點一點加到白色顏料裡，這樣比較容易控制色彩效果，主色顏料只要一點點就大有可為。

選擇一個主色，加入不同比例的白色顏料，觀察色彩變化。（除此之外，你也可以用黑色的紙來做這個練習。）

記錄調色時使用了
哪些白色。

把調色結果
畫在這裡。

主色

色彩冥想 | **格紋**

　　我很喜歡格紋。格紋雖然復古，卻也散發一種現代和清新的感覺。我也喜歡蘇格蘭彩色格紋，多種顏色交織在一起很好看。彩色格紋裡通常會有一道明亮的顏色特別顯眼，每每令我驚喜。（哇，居然是黃色耶！）我做過沒那麼中規中矩的格紋或彩色格紋色彩冥想。畫格紋時，我總是在想同一種顏色疊加起來會變成怎樣，因為格紋裡一定會出現。格紋裡相同顏色重疊的地方，顏色比較深。你也可以把不同顏色的小型格紋堆疊一起，或是畫一整面的蘇格蘭彩色格紋（倘若你要畫彩色格紋，請為我選一個好看的重點色）。

▶請畫格紋

調製互補色

　　學習繪畫，互補色的威力是最重要的一課。你在畫色輪上的深色時，我相信你一定發現了黑色會產生一種特定的效果。這種效果通常不太自然。如果你想畫葉子的陰影，或是畫一種不那麼偏洋紅的紅色，那你就必須了解互補色的作用。

　　我把幾種互補色混合在一起，包括紫／黃與紅／綠這兩組互補色，以及兩種不同的藍／橙互補色。原則上，等比例混合互補色會變成一種比較「中性」的顏色，也就是不暖也不冷、相當溫和的顏色。我把這種中性的顏色畫出來，然後加入主色裡觀察變化。這很酷，對吧？多多熟悉互補色，互補色的多種變化肯定會給你帶來驚喜。例如，紫色跟黃色能調出特別有趣的綠色與棕色。若是把調色結果變淺、加深，或甚至加入其他顏色，就有無窮盡的可能。我只花了短短幾分鐘，就調出三十三種獨特的色彩組合。

　　我經常叫繪畫入門課的學生臨摹畫作時，只用四種顏料調出畫作裡的各種顏色，這四種顏料是：一組互補色，以及白色跟黑色。我的學生總是很驚訝，沒想到四個顏色就能調出這麼多色彩。

中間的三角形，是左右兩邊的互補色一比一調製而成。

下面這組互補色是上面那組的淺色。
淺色互補色混合之後的顏色，也比上面那組的更淺。

用一組互補色、黑色與白色，盡量調製出不同的顏色與深淺色，填滿以下的三角形。你愛怎麼調，就怎麼調。可以把白色加到黃色裡。可以把黃色跟黑色調成詭異的綠色，然後再加入白色或紫色……盡情發揮。

色彩冥想 ｜ **薄塗重疊**

接下來，我們要探索色彩重疊的概念。水性顏料最大的優點之一，是很容易薄塗：只要加水就行了。薄塗是透明的，顏色可互相重疊，創造出新的（以及出乎意料的）色彩。如果你從沒有玩過薄塗，現在就是一個好機會。快點試試！如果你不希望顏色暈開，請等顏料乾了之後再疊上另一層顏料。如果你覺得光是薄塗重疊不夠好玩，可以加入不同的畫筆，觀察它們各自的效果。我這張利用的是大枝的貓舌筆，帥氣加倍。

▶請試試薄塗重疊

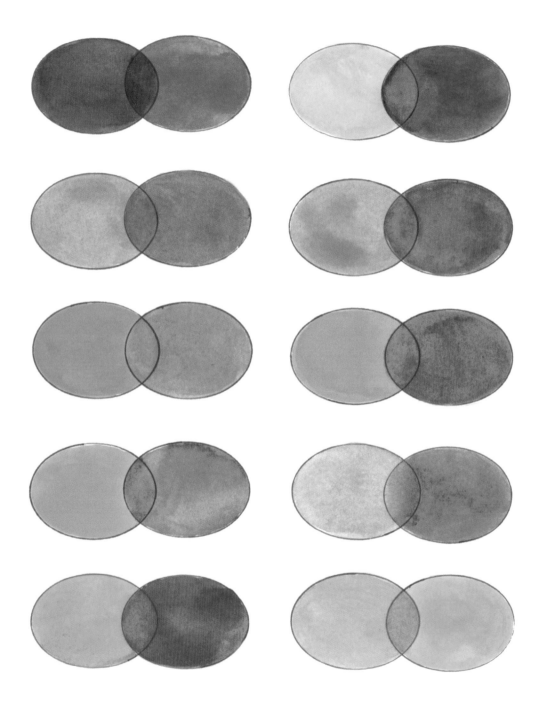

　　我喜歡的顏色經常換來換去，但我想色輪上的每個色系中，都有一個我最愛的顏色。通常我們都很清楚自己喜歡哪些顏色，但其實知道自己討厭哪些顏色也很重要。不要因為自己不喜歡它們，就對它們敬而遠之。這樣是不對的。有時候，我們第一眼覺得討厭的顏色，說不定在調色時會大有用處。此外，周遭的顏色與光線的改變，都會改變我們對色彩的感知。這個練習的目的是挑戰你對顏色好惡的成見，並藉此觀察它們能否和諧搭配。就算不行，那也沒關係。

　　我畫了幾個我最愛的顏色，有些是現成的顏色，有些是我自己調製的。其中有幾個色系裡既有我喜歡的顏色，也有我討厭的顏色。例如綠、藍和紫色系。我想知道喜歡和討厭的顏色重疊在一起會變成什麼樣子，作法是讓兩個橢圓形中間交疊。（建議等第一個顏色乾了之後再塗第二個，這樣比較容易觀察。）

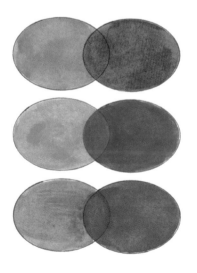

我還做了一個把喜歡與討厭的顏色各自加深和變淺的練習，然後觀察調色結果會不會改變我的看法。找對混濁的紅棕色確實因此改觀，我不喜歡這個顏色，但是它的淺色與深色版本我都很喜歡。

喜歡的顏色，
以及淺色與
深色版本

討厭的顏色，
以及淺色與
深色版本

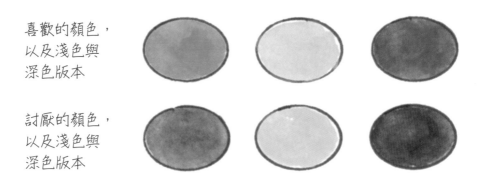

換你了！別忘了標註喜歡與討厭的顏色各是哪些。

把喜歡與討厭的顏色重疊在一起：

色彩冥想 | 福至心靈

　　不知道你是否和我一樣，會在生活中最尋常的事物裡找到靈感。花朵、餐盤、任何東西的外包裝、樂高、心電圖、別人對某地某事的發文……。把視覺上的靈感變成可以重複的形狀，用它來做色彩冥想。我的範例靈感來自五金賣場裡的色卡。

▶請畫下給你靈感的東西

櫻桃奇異果　　柳橙　　　檸檬

酸蘋果　　藍莓阿薩伊果　草莓香蕉

酸櫻桃　　鳳梨可樂達　　芒果甜瓜

 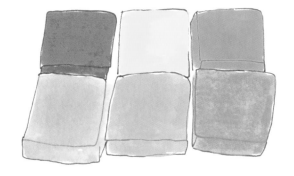

甜瓜莓果　　草莓楊桃　　皇家莓
　　　　　　　　　　　　潘趣酒

軟糖調色練習

　　這是我最喜歡的練習（真的，最最喜歡）。調色**很難**。在一班二十人的課堂上，通常只有一個學生僅需三十分鐘到一小時就能做完這項練習。其他學生都得掙扎三小時才能調出正確的顏色。重點來了：調出你喜歡的顏色很厲害，但能夠一次又一次重現相同的顏色更厲害。**你沒有看錯**。你必須考慮顏料乾了之後顏色會變深，不同的畫紙與紙面情況如何影響顏料的表現，以及光線的變化。影響色彩的因素太多了。不過，調色絕對是一項可以學習的技能。最好的學習方式就是練習、練習、練習。

　　我最喜歡的練習方式，是調出星爆軟糖（Starburst）的顏色，包括包裝紙以及軟糖本身。為什麼？因為它們的顏色都很古怪。你的基本十二色顏料裡，很可能完全找不到。你必須加進一點其他色彩才行。軟糖本身看起來好像得加點白色，但光是這樣還不夠。那只是你的錯覺。我總是向學生保證，只要調出正確的顏色就能吃掉軟糖（通常軟糖都已沾上顏料，所以我會給他們一顆新的）。成功調出範例裡的軟糖色彩後，用相同口味的軟糖獎賞自己。你也可以買自己去買一包，盡情歡暢地調色。

　　如果你手邊剛好有星爆軟糖，就用手邊的來練習。（當然也可以用練習當藉口再買一點……）除了範例裡的顏色，你也可以家裡的其他糖果來練習調色。我試過雷根糖、雀巢聰明豆跟 Jolly Rancher 硬糖（不建議買巧克力，就色彩理論而言，這個練習應該用色彩繽紛的糖果才有用。）

小撇步：調色的時候，把彩色顏料加入白色顏料會容易許多。別忘了，調製的顏色也可以再跟其他顏色混合在一起。舉例來說，如果你想在黃色裡加點橙色，但是你手邊的橙色太深、太濃，你不用想盡辦法要把極少量的橙色顏料加進黃色裡。先用黃色或白色把橙色變淺（也就是桃色），再把它加到黃色裡。我保證效果肯定不一樣。

百香果
潘趣酒

柑橘雪泥

甜蜜藍色
覆盆莓

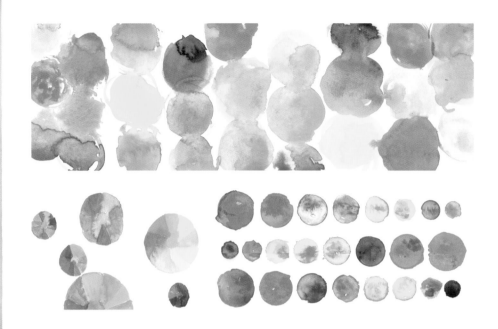

色彩冥想 ｜ 濕上加濕

　　用水性顏料在濕畫紙上「濕疊濕」會怎麼樣？會出現你無法控制、出乎意料的場面。顏料會融合而形成奇景。如果你以前試過的話，肯定知道我在說什麼。

　　若你已有經驗，我建議你挑戰這項技巧的極限。你可以重現特定的圖案或彩色水漬嗎？這有可能做到嗎？你能否一邊放任顏料暈開，一邊施加控制？

　　倘若你以前從沒試過「濕疊濕」，請做好心理準備。你可以先用一張乾的紙來畫，也可以在紙上小心地塗些水。顏料會怎麼流動？它會跟著水流動。多加一點水或少加一點水，會怎麼樣？若是用布吸水呢？把整張紙都沾濕再塗上顏料，會怎麼樣？（請注意：這個練習可能會搞得一團亂，但愈亂愈能學到東西。）試試不同的濕度。先用一種顏色畫出一個形狀，在潮濕的顏料未乾之際再塗上另一種顏色會如何？

▶請練習濕上加濕

有時候，暫時放下顏料，到其他地方尋找色彩靈感也是個不錯的主意。生活周遭有很多東西能為繪畫練習帶來啟發。你喜歡看見東西按照色彩排列嗎？我喜歡。而且我有一個共犯，她叫克莉絲汀·巴克斯頓·提爾曼（Christine Buckston Tillman）。我們兩個曾經花費大量時間，把來自世界各地的物品按照彩虹的顏色順序排列。這個裝置藝術作品的面積是12乘26英尺（約3.6乘8公尺），我們將它命名為「彩度」（Chroma）。製作過程中，我們不但考慮到哪些顏色屬於紅色，也考慮到色彩如何從明亮的淺紅色流暢轉換成較深的洋紅，進而變成帶棕色的緋紅。我們請大家把手邊的無用塑膠製品寄過來，每收到一件，就按照色彩記錄歸檔。這個過程加深了我對色彩的理解。整理色彩能提升辨色能力，例如能看出眼前的水色（aqua）是偏綠或偏藍。

你可以從家裡的**日常用品**下手。書籍、孩子的玩具、彩色鉛筆、馬克筆、蠟筆（從盒子裡倒出來弄亂再重新排列）、髮飾、首飾、珠珠，你應該懂我的意思。依照色彩排列你選定的物品。我的作法是先把相似的顏色放在一起。比如**紅色**一堆，**綠色**一堆。按色系分類之後，在色系內把顏色由淺至深或由深至淺排列。我喜歡用彩虹的順序來排列，所以我會先把紅色系放在一起，然後依次是橙、黃、綠、藍、紫色系，接著才是中性色：白、黑、棕、灰。如果少了哪個顏色，不用擔心，少了就少了。可以的話，請把排列的結果畫在接下來的空白頁上，拍照記錄也可以，把照片印出來貼上去！

▶畫下色彩排列的結果

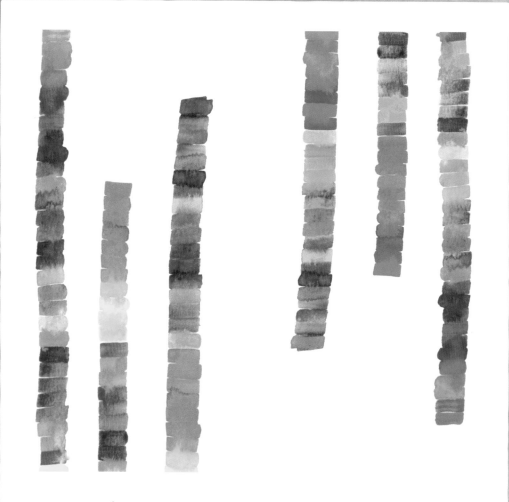

色彩冥想 | 層層堆疊

　　東西只要層層堆疊，看起來就很賞心悅目，不是嗎？我們身邊有許多層層堆疊的東西：超市貨架上的商品、書本、層板上的毛巾。倘若你想要體驗令人歎為觀止的層層堆疊感，可以走進倉儲式超市或倉庫，然後抬頭看看。從前面的色彩冥想裡選一個你喜歡的形狀或標誌，把它層層堆疊起來。你可以每換一疊就換一個色系。每一疊的大小可以都一樣，也可以互不相同，色彩的飽和度也可以變化。我想你已經知道該怎麼做。

▶請堆疊色彩

涼薄荷

熱帶綠松

美人魚尾

鳳梨切片

辣芥末

黃金紅

色卡調色練習

　　希望你做軟糖調色練習時玩得很開心。你沒有太絞盡腦汁吧？接下來是另一個調色練習，不過主角從軟糖換成色卡。如果你也著迷於色彩的魅力，說不定也曾站在五金賣場的色卡前目瞪口呆。我承認我曾經盯著色卡流口水。我每次去五金賣場，一定會想辦法入手一些色卡。不只是因為色卡是免費的，也因為色卡是很好用的取色工具。在色卡中央切一個鏤空的小方塊，就能疊在其他顏色上確認你是否喜歡這種配色！

　　色卡調色練習對認識色彩也大有助益，因為大部分的色卡上會有三到四種類似的顏色。把色卡放在紙上，然後在色卡旁邊的空白處依序畫上條紋比對，直到調出一模一樣的顏色！後面有我提供的色卡版本，每一個顏色旁邊都有一個小橢圓形，請塗上一樣的顏色。你可以把調色結果直接畫在色卡旁邊比對，調出一模一樣的顏色時，再塗滿橢圓形。

我喜歡收集小張的色卡，
在色卡中央切一個鏤空的方形。
這樣的色卡能當成取色工具使用，
也可以用來做色彩測試。

猩紅

紅寶石

石榴石

杏桃夾心冰棒

加州罌粟

沙漠橙

柑橘黃

陽光日

皇家黃

萊姆汁

香茅

綠茶

冷霧

雨中

晴空

海泡綠松石

地中海

池底

野薊

紫雨

皇家紫

泡泡薄荷口香糖

杯子蛋糕驚喜

蘭花

白鑞

冬雁

長影雁

麥田

托斯卡納棕

咖啡豆

把你自己喜歡的色卡貼在這裡，調出一模一樣的顏色！

色彩冥想 ｜ **水滴軌跡**

　　水性顏料的水滴簡直美呆了，至少對我來說是如此。色彩水滴的軌跡代表我們正在使用水性顏料，這意味著顏料的流動是我們既能掌控，卻又**無法掌控**的事。水滴的體積愈大，流動的軌跡愈長，真是如此嗎？不同顏色的水滴，會有不同的表現嗎？色彩飽和度高與飽和度低的水滴有何不同？從畫筆筆尖與從滴管滴下的水滴，有什麼不一樣？一邊讓水滴滴下，一邊移動這本書的位置。讓水滴形成蜿蜒曲折的軌跡。除此之外，你也可以滴一大滴顏料在紙上，吹著顏料形成軌跡，看看能否製造出跟自然滴下一樣的軌跡。

▶請畫水滴軌跡

無花果的顏色

洗車泡沫的顏色

觀察和記錄生活中的色彩

我曾花了一整年記錄生活中的色彩：每天拍一張照片（任何東西的照片都可以），然後快速觀察並分析出它包含哪些顏色。用這種方式學習色彩調和與配色，既簡單又好玩。如果你覺得自己好像老是用同樣的顏色畫同樣的東西，這個練習不但有助於鍛鍊觀察力，也可以強迫你使用和看見你平常不會注意到的、不常使用的顏色。參考我的提示，在你生活的世界中尋找色彩。不需要精細地複製原圖，也無須擔心形狀是否準確。只要把眼中看到的顏色一一畫下來就行了。

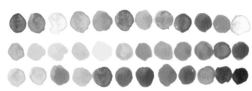

某人遺落在停車場裡
的亮片皇冠

一週七天的天空

一朵花或一束花

桌上的某一樣東西

泡泡糖機裡的某顆泡泡糖或一件玩具

你撿到的某樣東西

你最喜歡的衣服

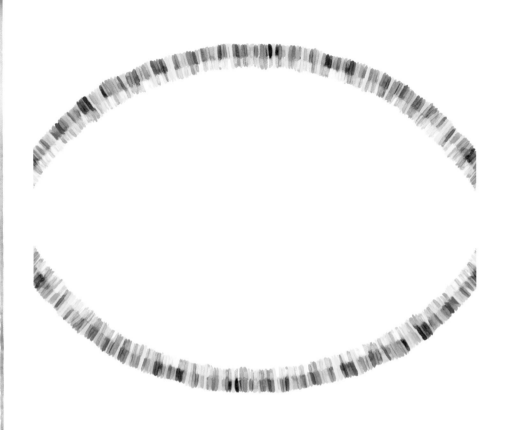

色彩冥想 ｜ **條紋**

　　我承認，我很喜歡線條。所以我非要再做一次線條的色彩冥想，只是換個名字：條紋。請畫條紋。可以畫滿一整頁，可以畫在一個形狀裡。可以全部同色，也可以有百萬種顏色。請盡情徜徉在線條的世界裡。

▶請畫條紋

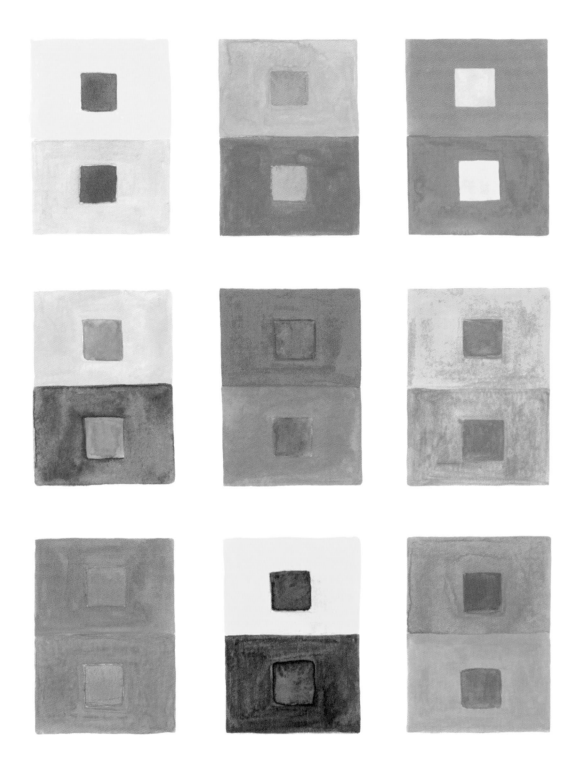

約瑟夫·亞伯斯（Josef Albers）涉獵的領域包括抽象畫、教育、設計、攝影、印刷術、版畫與詩。若你想更進一步了解色彩理論，快去看亞伯斯的重要著作《色彩互動學》（*Interaction of Color*）[5]。我強烈推薦。

我認為亞伯斯色彩理論的精華之一，是色彩本身與我們眼中所見的色彩是相對的。換句話說，隨著周邊的色彩變化，同一個顏色看起來會大不相同。經常有學生問我：「這個人的襯衫應該用什麼顏色？」我的回答是：「你得先想想他的褲子跟背景要用什麼顏色，因為顏色並非單獨存在。」

約瑟夫·亞伯斯

希望這個練習能佐證我的回答，也希望你在模仿亞伯斯的「方塊包裹方塊」繪畫法時能得到些許樂趣。例如在所有小方塊裡塗上相同的顏色，大方塊選擇兩種不同的顏色，可以是互補色或是你喜歡的任何顏色。仔細觀察當周遭的顏色改變時，小方塊的顏色有何改變。

做「方塊包裹方塊」練習時，我建議你探索同一個顏色的淺色與深色，或是暖色與冷色，或是大方塊跟中方塊各選一個顏色，小方塊則是這兩種顏色一比一的混合色。

《色彩互動學》修訂版
原文未刪節，精選插圖

5　繁體中文版由積木文化出版。

做「方塊包裹方塊」練習時，我建議你探索同一個顏色的淺色與深色，或是暖色與冷色，或是大方塊跟中方塊各選一個顏色，小方塊則是這兩種顏色一比一的混合色。

試試亞伯斯的這招：在所有小方塊裡塗上相同顏色，上面跟下面的大方塊裡塗上不同的顏色（互補色、類似色、三等分配色），觀察配色之間的差異。小方塊裡的顏色，會隨著周遭顏色的變化而改變嗎？

色彩冥想 | 隨心所欲

　　恭喜你。這本書已近尾聲，這是我們最後一次一起做色彩冥想。當然，我希望這不是你這輩子的最後一次。你現在已經很了解色彩冥想，所以這次請你隨心所欲地畫。可以畫得很怪、很可愛，也可以一邊倒立一邊畫。希望你現在已體會到最重要的是動手作畫，不用想太多。

▶請隨心所欲地畫！

謝　詞

天啊，我該從誰開始謝？我要感謝的人實在太多了。

感謝老公德崔克（Dietrich）。謝謝你默默支持我，為我付出無止盡的關懷與愛。能與你分享人生，我深感榮幸。謝謝你。我愛你。

接下來的這些話雖然我早已對爸媽說過，但我還是想再說一次：你們是我認識的父母之中，最溫柔（比我溫柔一百倍！）、最支持孩子的父母。感謝你們過去和現在為我做的一切。我的人生在許多方面都因你們而充實，能當你們的孩子，我心懷感恩。

感謝我的祖父母S+S。我多麼希望你們能聽見我的感謝，但現在我只能想像你們以我為傲的表情。我經常跟人聊起你們，因為有你們，才造就了現在的我。

感謝在藝術、創作、藝廊、工藝領域的每一位同事和朋友。倘若要列出每一個人的名字，我肯定會漏掉一些人，那就太失禮了。所以我不一一感謝你們，只想說：你一定知道，我很感謝你。如果我們曾經互傳簡訊、電郵，一起吃過午餐、喝過調酒，一起往牆上壓大頭針壓到手指疼痛，一起在牆上鑽了上千個洞，一起依照彩虹的順序黏貼塑膠小物，一起看過表演，在工藝商展Craftcation或其他活動上一起歡笑或開聊，在Instagram上傳過私訊，在臉書上互相慰問，一起教過書，一起製作色輪，一起散步，一起畫畫，一起對某件事翻白眼，聊過藝術／生命／愛／色彩，一起策畫／籌謀／回憶某件事，一起笑到腹痛流淚，或只是單純地流淚……**謝謝你**。友情的支持非常非常重要，我很幸運能擁有來自各行各業、慷慨無私的好朋友。你們的啟發與鼓勵，我永遠感激。你們的存在本身就是奇蹟。

話雖如此，在此我要特別感謝蘇西‧蓋瑞曼尼（Susie Ghahremani）與莉‧雷德曼（Lea Redmond），她們的鼓勵與實作協助給我很大的肯定。

感謝珍‧布朗（Jenn Brown）。我們一談到那本最後沒完成的書，我就知道我很喜歡你，非常喜歡你。我們真的碰面之後，我發現我的感覺果然沒錯。你是個安靜卻堅定而充滿熱忱的人，這種個性正是引導這艘船所需要的船帆。你那種「秒懂」的神奇能力，讓這本書的製作過程變得既刺激又好玩。跟你合作非常快樂，萬分感謝你的指導、理解與協助宣傳。

感謝 Roost 出版社的每一個人，你們是超棒團隊！每個人都希望擁有這樣的支持、包容與專業做為後盾，把夢想化為現實。真心感謝你們。少了你們，這件事不可能實現。

感謝世界各地的色彩迷與藝術家。這是為你們而創作的書。或許有人認為，對色彩如此著迷滿無聊的。但是，我們比他們更清楚。每當我發文或展示色彩冥想的過程時，你們的回應讓我知道我並不孤單。我教過色彩冥想，我親眼看過學生的改變。雖然這麼說有點太狗血，但我真心相信藝術與色彩足以改變生命。這樣的改變可大可小，但確實存在。光是如此，就已值得。

參考資料

書籍

Albers, Josef. *Interaction of Color: 50th Anniversary Edition*. New Haven, CT: Yale University, 2013.

Itten, Johannes. *The Elements of Color*. Hoboken, NJ: John Wiley & Sons, 1970.

Finlay, Victoria. *The Brilliant History of Color in Art*. Los Angeles: Getty Publication, 2014.

Finlay, Victoria. *Color: A Natural History of the Palette*. New York: Random House, 2004.

Goethe, Johann Wolfgang von. *Theory of Colours*. Translated by Charles Lock Eastlake. Cambridge, MA: MIT Press, 1970.

St. Clair, Kassia. *The Secret Lives of Colors*. New York: Penguin, 2017.

Syme, Patrick. *Werner's Nomenclature of Colour: Adapted to Zoology, Botany, Chemistry, Mineralogy, Anatomy, and the Arts*. Washington, DC: Smithsonian Books, 2018.

繪畫用具

Adobe Color: color.adobe.com

Adobe 的色彩網站用來探索配色組合非常有趣,尤其是「探索」標籤底下,有世界各地的人提供的配色創意。

Color-aid: www.coloraid.com

這種柔滑、無酸、不易變皺的色紙,數十年來一直受到傳統藝術家與設計師的喜愛。Color-aid 的色彩一致性無懈可擊,提供絕佳的調色參考。在做某些色彩理論練習時,可取代顏料的使用。

Daniel Smith Watercolors: danielsmith.com/watercolor/

他們的顏料有 250 色,數量是藝術用品公司之冠。

Holbein: www.holbeinartistmaterials.com/

這也是一家日本公司,他們的水彩與水粉顏料一致性都很高,色粉含量也很豐富。這家公司的壓克力水粉顏料也很酷,畫起來手感像水粉,但乾了之後的效果是壓克力顏料。

Kuretake ZIG: kuretakezig.us

吳竹是我最喜歡的水彩與繪畫用具品牌。

Munsell Color: munsell.com/about-munsel-color/how-color-notation-works

他們有一組學生色彩，練習起來特別好玩。

Pantone: www.pantone.com

找不到某個顏色，或不知道該選哪個顏色時，可參考彩通色卡本（Pantone chip book）。
彩通的色彩總是自帶酷炫。

Winsor & Newton: www.winsornewton.com/na/shop/water-colour

溫莎牛頓公司創立於1832年，製作優質顏料已將近兩百年！

藝術用品店

Arch Art Supplies: squareup.com/store/archsupplies

我在舊金山的愛店。

Artist Craftsman Art Stores: www.artistcraftsman.com

我家附近就有一家分店，所以我很常去。這家店有一種家居感，商品種類豐富。

A Case for Making: www.caseformaking.com

這家舊金山的小店有自己製作的水彩顏料，販售的藝術用品也都很棒。

Dick Blick Art Materials: www.dickblick.com

Dick Blick 是規模最大的藝術用品店。全美都有分店，產品豐富多樣，網路商店的產
品甚至比實體店更多。

Long Weekend: longweekend.virb.com

這家小店位於加州奧克蘭市，提供精選藝術用品，包括頂級水彩顏料。

Pigment: http://pigment.tokyo

這家超棒的店位於日本，除了直接販售色粉，也提供水彩、畫筆等用具。店內的色
粉牆是我心目中的世界七大奇觀之一。

作者｜**莉莎‧索羅門 Lisa Solomon**

莉莎‧索羅門住在加州奧克蘭，家中有丈夫、女兒、幾隻古怪的救援寵物，一個庭院，一間後院工作室，一大堆藝術用品，包括：很多很多線材、大量的繡線，以及（她希望）五年也用不完的水彩顏料。她在加州大學柏克萊分校取得藝術實踐學士學位，在米爾斯學院（Mills College）取得藝術創作碩士學位，已在灣區擔任兼任教授與客座教授超過十五年。她的多層次複合媒材作品與大型裝置藝術作品，經常使用顛覆傳統的媒材、幽默感與色彩，探索性別、身分認同與個人經歷，以及藝術與工藝的本質。她曾在世界各地辦過展覽。身為混血兒（母親是日本人，父親是白人），兼容並蓄是她的創作重點，無論是在材料上還是概念上。

創作之餘，索羅門積極敦促下一代的藝術家精益求精，跳脫既有的創作技術，並且反思自己的人生，例如身為藝術家／創作人對這個社會的潛在政治影響力。如何將創意本身與創意生活以及創意事業連結在一起，是她深感興趣的主題。

個人網站：www.lisasolomon.com

譯者｜**駱香潔**

清華大學外語系，輔仁大學翻譯研究所，專事中英翻譯。譯作包括行路出版《認識自己的身心系列》繪本、《「性格」販子》、《路：行跡的探索》等書，以及《靈魂小語：給失親者的話》（宇宙花園）、《啤酒百科：英國啤酒專家改變你的啤酒觀，讓你學會選酒、搭配餐點》（一中心有限公司）。

賜教信箱：judyjlo@gmail.com

Garden 4

邊玩邊學，拆解色彩！
讓你畫畫、賞畫都更精進的創意水彩練習簿
A Field Guide to Color: A Watercolor Workbook

作　　者	麗莎‧索羅門（Lisa Solomon）
譯　　者	駱香潔
責任編輯	林慧雯
美術設計	黃暐鵬

編輯出版	行路／遠足文化事業股份有限公司
總 編 輯	林慧雯
社　　長	郭重興
發行人兼 出版總監	曾大福
發　　行	遠足文化事業股份有限公司　代表號：（02）2218-1417 23141 新北市新店區民權路108之4號8樓 客服專線：0800-221-029　傳真：（02）8667-1065 郵政劃撥帳號：19504465　戶名：遠足文化事業股份有限公司 歡迎團體訂購，另有優惠，請洽業務部（02）2218-1417 分機 1124、1135
法律顧問	華洋法律事務所　蘇文生律師
特別聲明	本書中的言論內容不代表本公司／出版集團的立場及意見， 由作者自行承擔文責。

印　　製	韋懋實業有限公司
初版一刷	2020 年 6 月

定　　價	599 元

有著作權‧翻印必究　　缺頁或破損請寄回更換

行路出版最新書籍訊息可參見 Facebook 粉絲頁：www.facebook.com/WalkPublishing

國家圖書館預行編目資料

邊玩邊學，拆解色彩！讓你畫畫、賞畫都更精進的創意水彩練習簿／
麗莎‧索羅門（Lisa Solomon）作；駱香潔翻譯
一初版─新北市　行路出版，遠足文化發行，2020.06
面；公分；譯自：A Field Guide to Color
ISBN 978-986-98913-1-8（平裝）
1. 色彩學　2. 繪畫技法
963　　　　　　　　　　　　　　　　　　109005691

A FIELD GUIDE TO COLOR: A Watercolor Workbook by Lisa Solomon
© 2019 by Lisa Solomon
Published by arrangement with Shambhala Publications, Inc.,
4720 Walnut Street #106 Boulder, CO 80301, USA,
www.shambhala.com through Bardon-Chinese Media Agency
Complex Chinese translation copyright © 2020
by The Walk Publishing, A Division of Walkers Cultural Co., Ltd.
ALL RIGHTS RESERVED